KB094510

이 책에서 디자이너 단 한 명이
독창적 아이디어를 단 하나만 얻는다면,
지난 몇 달 동안 나는 시간만 버린 꼴이리라.

이제껏 배운 그래픽 디자인 규칙은 다 잊어라. 이 책에 실린 것까지.
밥 길이 짓고, 민구홍이 옮김.

이제껏 배운 그래픽 디자인 규칙은 다 잊어라. 이 책에 실린 것까지.
밥 길이 짓고, 민구홍이 옮김.

작업실유령

차례

규칙을 잊기 전에

1. 외국어를 표기할 때는 한국에서 굳어진 표현을
제외하고 국립국어원에서 정한 외래어표기법을 따랐다.

2. 단행본과 정기간행물의 제목은 겹낫표(『 』)로,
그 외 글, 미술 작품, 공연, 영화 등의 제목은 낫표(「 」)로
묶었다.

3. 원서에서 큰따옴표(" ")로 묶거나 이탤릭체로 강조한
부분은 문맥에 따라 작은따옴표(' ')로 묶거나 권점을
찍었다.

4. 길의 작품 가운데 말뜻을 눈여겨볼 부분은 일부 또는
전부 번역했다. 필요에 따라 옮긴이 주를 달기도 했다.

1 문제가 문제다.

이 책은 디자인에서 흔히 부딪히는 문제 자체에서 놀랍고 독창적인 해결책을 찾아내는 법을 다룬다.

물론, 그러려면 독자는 디자인이 이러저러해야 한다는 선입견을 다 버릴 각오를 해야 한다.

이 책에서 설파하는 교훈을 내가 처음 실천한 건 1954년이었다. 설명하자면 얼추 이렇다.

어딘가 모자란 비서가 주인공으로 나오는 시트콤 「개인 비서」 타이틀 디자인을 맡았다.

뭔가 독창적인 걸 해 보고 싶었다. 머릿속에 아이디어가 떠오르기는 하는데, 죄다 전에 본 이미지와 비슷한 것밖에 없었다. 그러다 문득, 아이디어는 지난 경험에서 나오는 게 당연하다는 사실을 깨달았다. 경험 말고 머릿속에 있는 건 뇌수뿐일 테니까.

독창적 아이디어는 머리 밖에서 찾아야 할 것 같았다. 밖으로 나가려면, 새로운 경험을 하려면, 문제 자체를 새로 다루는 게 가장 좋겠다고 생각했다.

문제 어딘가에 있는 독특한 점을 그 문제에만 딱 맞는 이미지로 보여 줄 수 있다면, 그게 바로 독특한 아이디어 아닐까?

다시 말해, 문제를 독특하게 다시 규정하면 해결책도 독특하게 나오지 않을까?

나는 원래 문제에서 독특한 점을 찾아내 강조하면서 문제 자체를 다시 규정했다.

실체로 보여 주는 건 하나(개인 비서)지만, 동시에 다른 하나(어딘가 모자라다는 점)까지 암시하는 이미지는 없을까?

조사를 좀 했다. 사무실을 돌아다니면서 비서란 사람이 어떻게 일하는지 살펴봤다.

'개인 비서'를 보여 주기에 가장 그럴듯한 방법은 타자기로 친 글자였다.

private
secretary

다음은 어딘가 모자라다는 점을 암시할 차례였다. 비서가 오타를 내는 모습에서 답을 알아냈다. 오타를 어떻게 고치는지도 지켜보고.

private
secretary

마지막으로, 타이틀에 나머지 정보를 넣어야 했다.

'비서'가 내놓은 결과물처럼 만들어 봤다. (레이아웃을 배운 적 없는 비서가 배치한 것처럼.)

pxixxt

private

secredtary

....

CBS televitsiokn

「개인 비서」는 내가 그때껏 한 일 가운데 가장 만족스러웠다. 결과물은 아닌 게 아니라 당연하면서 간단해 보였다.

'어딘가 모자란 비서가 주인공으로 나오는 시트콤'이라는, 원래 전하려던 바 또한 정확히 전했다.

무엇보다, 내가 처음 만든 독창적 이미지였다.

그전까지만 해도 나는 다른 그래픽 디자이너들과 마찬가지로 예쁜 것과 유행에만 매달렸다. 의사소통에는 솔직히 관심이 없었다. 디자인을 할 때는 작업 목적이 뭔지 따지지도 않고 결과물이 어때 보여야 하는지부터 대뜸 아는 체했다.

「개인 비서」이후로는 유행하는 글자체나 여백 많은 몬드리안 작품처럼 멀끔한 레이아웃이 곧 디자인이라고 여기지 않게 됐다.

디자인은 의사소통에서 생기는 문제를 푸는 과정이 됐다. 정확하고, 동시에 흥미롭게 문제만 풀어 준다면, 결과물이야 어떻든 아무래도 좋았다.

이렇게 생각을 바꾸니, 의뢰인을 대하는 몸가짐과 마음가짐 또한 달라졌다. 더는 그들에게 내가 생각하는 아름다움을 무턱대고 강요하지 않았다. 그들은 내가 다닌 미대 근처에 가본 적도 없었다. 그런 그들 취향이 나와 같아야 할 까닭이 없었다. 우리는 다른 차원에서 이야기하기 시작했다. 나는 디자인을 운운하는 대신 아이디어와 해결책을 말했다.

그러면서 특히 재미있었던 건, 내가 의뢰인에게 전화로 아이디어를 보여 줄 수 있었다는 점이다. (의뢰인을 직접 만나야 할 때는, 공들여 만든 시각물로 감동을 주려 애쓰기보다 해결책을 말했다.)

그리고 의뢰인이 아이디어를 (해결책을) 눈으로 보지 않고도 이해하고 좋아한다면, 그건 아이디어가 괜찮다는 뜻이었다. 가장 좋은 검증 방법이었다.

디자인을 가르칠 때도 마찬가지였다. 학생들은 벽에 과제물을 붙이기 전에 나와 동료에게 과제를 어떻게 해결했는지 말해야 했다. 효과가 있었다. 그들은 새로 나온 그래픽 기법을 무턱대고 휘두르기보다 독창적 아이디어가 뭔지 골몰하기 시작했다.

물론, 디자인은 괜찮은 아이디어를 얻는 것만으로 끝나지 않는다. 거기서 시작할 따름이다. 아이디어는 결국 실현돼야 한다. 결과물이 제멋대로처럼 보여서는 안 된다. 당연해 보여야 한다. 그러려면 아이디어를 제대로 다뤄야 한다. 문제는 그렇게 풀어야 한다.

그런데 아무도 관심을 두지 않을 정도로 흔해 빠진 문제라면?

이런 문제를 제대로 다룬들 무슨 소용이 있을까? 어차피 시간 낭비다. 그런 문제는 다시 규정해야 한다. 메시지에서 뭐든지 독특한 점을 찾아내야 한다.

명심하자. 문제에서 독특한 점을 찾아내는 것 말고 독특한 해결책을 찾는 방법은 없다.

재미없는 (독특하지 않은) 문제를 다시 규정해 내 그래픽 디자인이 다룰 만한 문제로 바꾸는 것. 이렇게 문제 자체에서 아이디어를 찾아내는 게 바로 내 방법이다.

전형적이면서 흔하고 따분한 문제 하나를 예로 들어 보자.

텔레비전 프로그램 제작사 '텔레비전 오토메이션'(TA)의 모노그램 로고 디자인.

'TA'를 디자인하라는 건 전혀 흥미로운 문제가 아니다. 정말이다. 여기서는 그럴듯한 해결책이 도무지 안 나올 것 같다. 세상에 널린 게 GM, GE, IBM 같은 모노그램이니까.

독특한 점이 드러나게 문제를 다시 규정하는 수밖에 없다.

원래 문제:
텔레비전 프로그램 제작사 '텔레비전 오토메이션'(TA) 모노그램 로고.

다시 규정한 문제:
머리글자 'TA'로 'TV'까지 보여 줄 수 없을까?

한결 낫지 않나?

문제가 독특해진 만큼 독특한 해결책이 나오는 건 시간문제다.

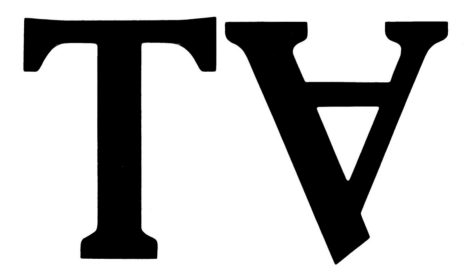

늘 그렇듯, 문제를 제대로 이해하는 게 가장 어렵다. 다짜고짜 문제를 풀려고 서두르지 말자. 해결할 만한 문제인지부터 따져 봐야 한다.

문제가 문제니까.

2 흥미로운 말에는 시시한 그래픽이 필요하다.

다음 문장을 보자. "공짜로 암을 고쳐 드립니다."

이런 문장을 흥미롭게 보여 줄 필요는 없다. 문장은 그 자체로 흥미롭다. 중요한 내용이니까.

이미 흥미로운 말을 또다시 흥미롭게 보여 주면, 모양과 말이 서로 경쟁하게 된다. 알기 쉬운 모양이 안 나온다. 오히려 알기 어려워진다.

"장미와 같은 건 없다." 이렇게 특별히 흥미로울 게 없는 문장이라도, 시적이거나 창의적으로 표현하면 상황은 달라진다.

"장미는 장미가 장미다."

거듭 말하지만, 이런 문장을 흥미롭게 보여 줄 필요는 없다. 문장은 이미 흥미롭다. 시적이니까.

이 장에 실린 사례는 모두 말 자체만으로도 중요하거나 시적이거나 재미있어서 딱히 흥미로운 색이나 타이포그래피, 레이아웃을 더할 필요가 없다고 느낀 작업이다.

그래서 말과 경쟁하지 않도록 그래픽은 일부러 시시하게 만들었다.

세상에는 사람 눈을 끌려고 당신 디자인과 경쟁하는 이미지가 널렸다. 마침내 누군가 당신 디자인을 봤을 때, 그 안에는 서로 경쟁하는 요소가 없어야 한다.

원래 문제:
흑인을 차별하는 남아프리카 팀과 영국 팀이 벌이는 크리켓 경기에 가지 말라고 런던에 있는 크리켓 팬에게 호소하는 포스터.

다시 규정한 문제:
이 경기는 크리켓이 아니라고 크리켓 팬에게 호소한다. 영국식 영어로 '크리켓이 아니다'는 '공정하지 않다'는 뜻이기도 하다.

GOING TO SEE THE SOUTH AFRICAN 'WHITES ONLY' CRICKET TEAM?

(IT'S NOT CRICKET)

남아프리카 '순수 백인' 크리켓 팀 경기 보러 가실래요?
(크리켓은 아닙니다.)

원래 문제:
손님에게 마실 것을 가져와 달라고 부탁하는 파티 초대장.

다시 규정한 문제:
손님에게 마실 것을 가져오라고 협박하는 파티 초대장.

Dear friends:

John Cole invites you to
a party on Sat. Sept. 9
at 8.30pm at 122 Regents
Park Rd. NW1 Flat D.
RSVP Gro 2291
Please bring a bottle.

Free loaders:

John Cole invites you to
a party on Sat. Sept. 9
at 8.30pm at 122 Regents
Park Rd. NW1 Flat D.
RSVP Gro 2291

친구 여러분:

존 콜이 파티에 초대합니다.
9월 9일 토요일 오후 8시 30분
리젠츠 파크 로드 122, D호.
참석 여부를 알려주시기 바랍니다.
마실 것을 가져와 주시면
감사하겠습니다.

불청객 여러분:

존 콜이 파티에 초대합니다.
9월 9일 토요일 오후 8시 30분
리젠츠 파크 로드 122, D호.
참석 여부를 알려주시기 바랍니다.

원래 문제:
광고 대행사에서 영입한 새 컨설턴트가 얼마나 솜씨 좋은지 알리는 광고.

다시 규정한 문제:
광고 대행사에서 영입한 새 컨설턴트가 얼마나 솜씨 좋은지 모른다면 반드시 알아야 한다고
알리는 광고.

Bob Gill, formerly blah blah, blah, blah, blah, blah blah, blah, blah, blah, blah blah, blah, blah, blah, blah blah, blah, blah, blah, blah blah, blah, blah, blah, blah blah, blah, blah, blah, blah blah, blah, blah, blah, blah blah, is now available as a Cinema and TV consultant exclusively through us.

Cammell Hudson and Brownjohn Associates Limited
Shawfield House Shawfield St London SW3 FLA 0113

그동안 이런저런 이런저런 이런저런
이런저런 이런저런 이런저런 이런저런 이런저런
이런저런 이런저런 이런저런 이런저런 이런저런
이런저런이런저런 이런저런 이런저런 이런저런
이런저런 이런저런 직책을 맡은 밥 길 씨가
이제 우리 회사의 전속 영화·텔레비전
컨설턴트로 일합니다.

원래 문제:
렌터카 계약 조건을 나열한 소책자의 표지.

다시 규정한 문제:
소책자에 실린 렌터카 계약 조건이 까다롭지 않아 보이게 하는 표지.

원래 문제:
어린이를 위한 '연극 놀이'에 관한 소책자의 표지. (연기 실력과 상관없이 자기 계발이 중요한 연극.)

다시 규정한 문제:
무슨 활동이든 중요한 건 대개 결과다. 그런데 여기서만큼은 아니다. 이 주목할 만한 사실을 이용한다.

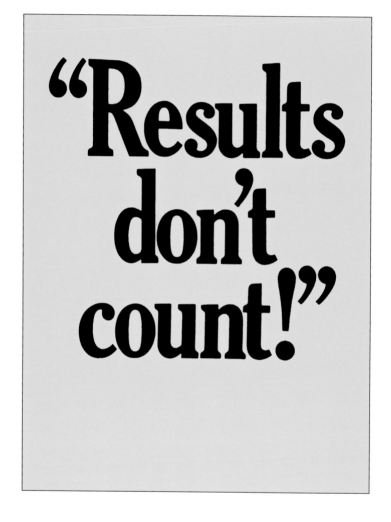

"결과는 중요하지 않습니다!"

원래 문제:
타이포그래피 단체에서 후원하는 강연회 안내장.

다시 규정한 문제:
이름과 기질 면에서 어떤 유명 글자체와 강연자가 상통한다는 점을 이용한다.

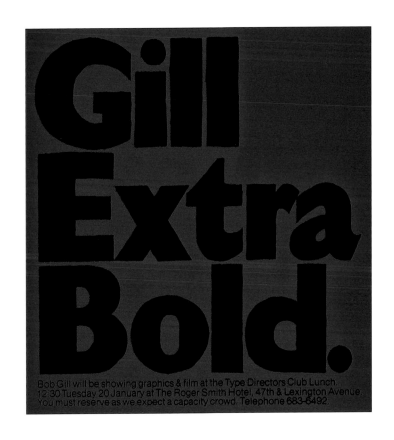

길 엑스트라 볼드 / 길, 무척, 대담한

이제부터 그림을 그릴 때는 연필을 들기 전에 잠깐 기다리자. 그리고 무엇을 보여 주고 싶은지, 무엇을 느끼는지 생각해 보자.

드로잉(일러스트레이션)은 디자인과 다르지 않다. 과정이다. 목적이 아니라 수단이다. 둘 다 표현 방법이다. 그런 만큼 뭔가를 보는 관점이 없다면 시작도 하지 말아야 한다.

일단 무엇을 보여 주고 싶은지 (또는 느끼는지) 알아내야 (또는 문제에 따라 정해야) 비로소 거기에 맞는 선이나 색조, 질감, 무늬, 구성 등을 가늠할 수 있다.

꼭 연필을 써야 할까? 10센티미터짜리 넓적 붓이나 얄따란 까마귀 깃펜이 훨씬 나을 수도 있다. 반듯하고 고른 선이 좋을까, 아니면 거칠고 풍부한 선이 좋을까?

색은 어떨까? 원하는 걸 보여 주려면 흑백이 좋을까, 금박이나 형광색이 좋을까? 다른 색은 어떨까?

그럼 드로잉은? 세밀해야 할까, 아주 단순해야 할까? 사실적이어야 할까, 장식적이어야 할까, 아니면 추상적이어야 할까? 추상적이어야 한다면, 차가운 추상이 좋을까, 뜨거운 추상이 좋을까? 장식적이어야 한다면, 어떤 장식이 좋을까? 탄트라풍? 아르누보? 아메리칸 인디언풍? 중세풍? 이것 말고도 아직 수백 가지나 더 있는데?

드로잉은 저마다 독특한 분위기가 있어서, 메시지를 두드러지게 할 수도, 산만하게 할 수도 있다.

생각해 보자.

원래 문제:
비극 포스터.

다시 규정한 문제:
타이포그래피, 일러스트레이션, 색으로 분위기를 칙칙하고 거칠게 만들 수 없을까?

(굵은 선, 투박한 목판체 글자, 색조가 비슷한 검정과 파랑은 다 좋았는데, 글자가 놓인 모습이 좀 동떨어졌다. 지금 보니 글자를 더 투박하게 배치할 걸 그랬다.)

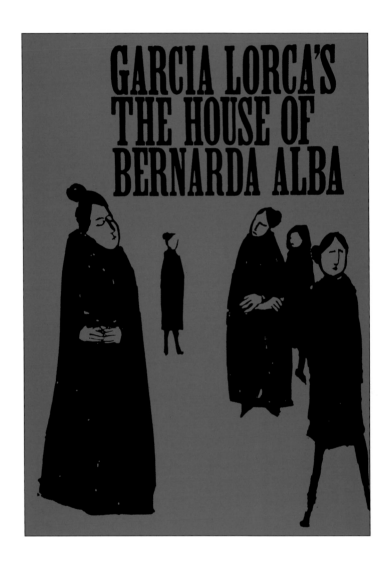

원래 문제:
비극 포스터.

원래 문제:
내 어린이책 『자꾸 변해요』에 쓸 일러스트레이션과 타이포그래피.

다시 규정한 문제:
어린이책에 쓸 비뚤배뚤한 일러스트레이션과 반듯한 타이포그래피.

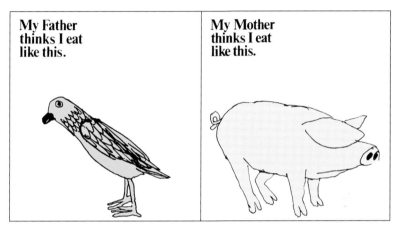

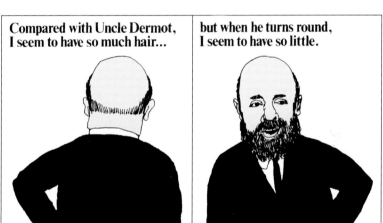

우리 아빠는 말야, 내가 이렇게 먹는다고 생각해.
우리 엄마는 말야, 내가 이렇게 먹는다고 생각해.

더멋 아저씨 옆에 있으면, 나는 털이 좀 많은 거 같아.
근데 아저씨가 돌아보면, 그건 또 아닌 거 같아.

원래 문제:
노인을 보여 주는 잡지 일러스트레이션.

다시 규정한 문제:
허약한 선으로 그린다.

원래 문제:
노인을 보여 주는 잡지 일러스트레이션.

원래 문제:
소년을 보여 주는 잡지 일러스트레이션.

다시 규정한 문제:
힘찬 선으로 그린다.

원래 문제:
컬러 사진 인화소를 알리는 홍보 우편물.

다시 규정한 문제:
의뢰인이 하는 일(색 판매)과 막연히 연관되면서, 뉴욕에 있는 모든 아트 디렉터가 받아 보고 그림에 감명받아 벽에 붙여 뒀다가 인화할 일이 있을 때 '랭언 & 윈드'를 떠올리게 할 만한 물건.

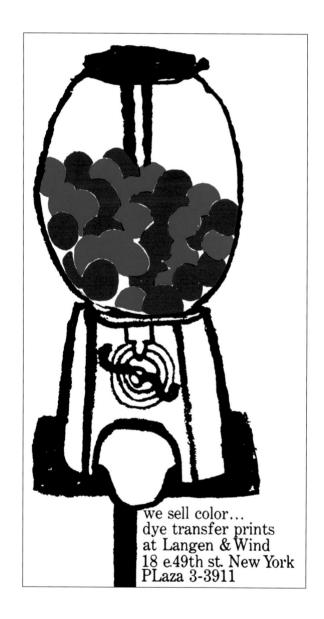

원래 문제:
컬러 사진 인화소를 알리는 홍보 우편물.

색을 팝니다 (…)

원래 문제:
소규모 인쇄소를 알리는 홍보 우편물.

다시 규정한 문제:
의뢰인이 하는 일과 막연히 연관되면서, 뉴욕에 있는 모든 아트 디렉터가 받아 보고 그림에 감명받아
벽에 붙여 뒀다가 인쇄할 일이 있을 때 '레코드 프린팅'을 떠올리게 할 만한 물건.

원래 문제:
바로크 앙상블 공연 안내장.

다시 규정한 문제:
바로크 음악처럼 우아한 일러스트레이션과 타이포그래피.

The twelve great Italian virtuosi known as I Musici
will return to America in 1958-59. On previous visits,
they established themselves unforgettably as the very
reincarnation of the perfection, elegance and exuber-
ance that were the glory of 17th & 18th century Italy.

원래 문제:
참된 장인 정신을 전통으로 삼는 구두 회사의 광고.

다시 규정한 문제:
전통 장인을 그린 전통 초상화.

원래 문제:
어린이 초콜릿 포스터.

다시 규정한 문제:
포스터에서 반은 초콜릿 사 주는 부모를, 나머지 반은 초콜릿 먹는 어린이를 대상으로 삼는다.

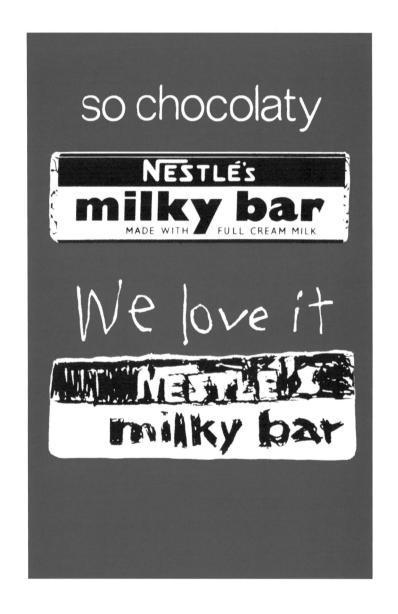

원래 문제:
갖가지 흰 종이 사이에 있는 미묘한 차이에 관한 소책자의 표지.

다시 규정한 문제:
구별할 수 없는 종이 두 장을 그려 독자에게 종이 선택이 얼마나 미묘한 일인지 일깨운다.

(종이를 한 장만 그린 다음 복사기로 똑같은 그림 두 점을 만들었다. 그리고 두 그림이 똑같지 않다고 썼다. 이만하면 어지간히 자신감 있는 사람이라도 흔들리겠지!)

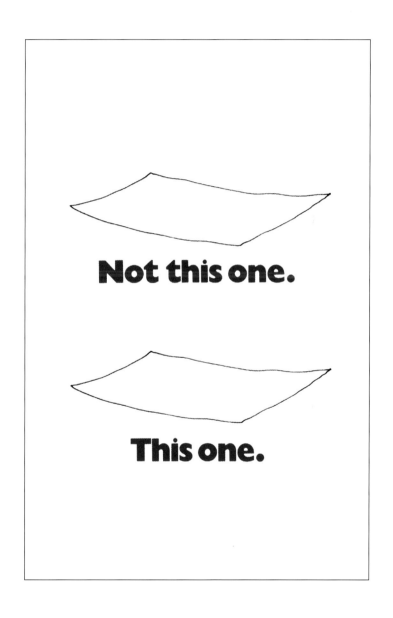

이거 말고.
이거.

원래 문제:
혼란스러운 교통 상황을 보여 주는 잡지 일러스트레이션.

다시 규정한 문제:
그림에서 혼란스러운 교통 상황을 더 혼란스럽게 할 수 없을까?

(그림을 두 번 겹쳐 찍는다.)

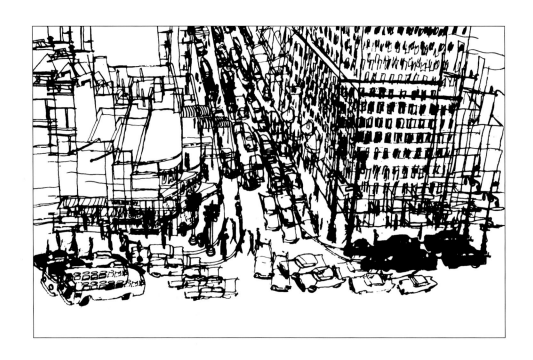

원래 문제:
사진가 세 명이 여는 전시회 포스터.

다시 규정한 문제:
사진을 쓰지 않고 사진전 포스터를 만든다. (그냥, 재미 삼아.)

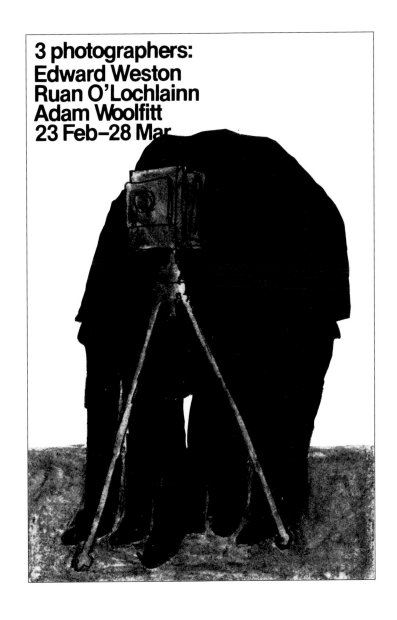

원래 문제:
레인보 시어터에서 잇따라 열리는 록 공연의 포스터 캠페인.

다시 규정한 문제:
공연별 특성을 살리면서 일관성까지 있는 극장 아이덴티티를 만든다.

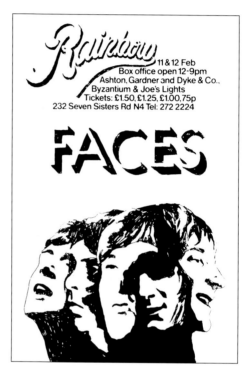

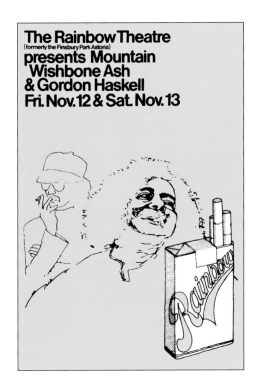

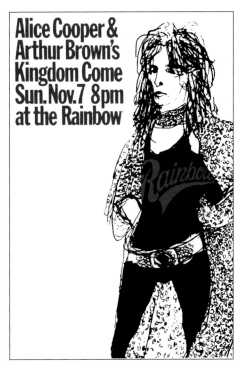

원래 문제:
기계 동력에 관한 잡지 일러스트레이션.

다시 규정한 문제:
기계 동력을 암시하는 모양을 찾는다.

(제일 쓸 만한 건 낡은 시계 부품이었다.)

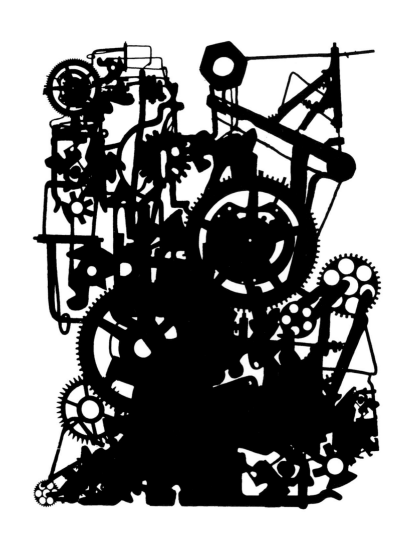

원래 문제:
기계 동력에 관한 잡지 일러스트레이션.

원래 문제:
음악가를 우스꽝스럽게 그린 그림. (극장 무대 배경.)

다시 규정한 문제:
친치한 연주자를 우스꽝스럽게, 우스꽝스러운 가수를 진지하게 그린 그림.

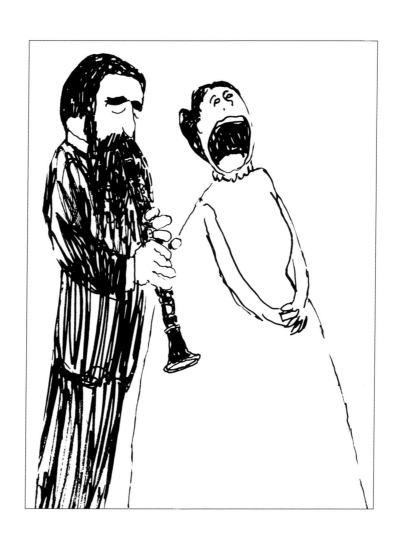

원래 문제:
엉뚱하게 웃긴 영화를 홍보하는 포스터.

다시 규정한 문제:
통속 영화 포스터를 고결하게 만든다. 로이 릭턴스타인이 가장 통속적인 예술인 만화책에서 영감받아 고결한 미술 작품을 만들었듯이.

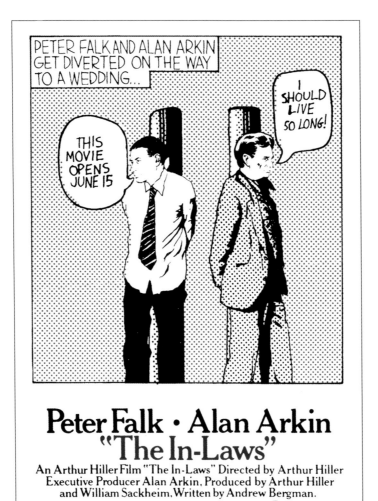

피터 포크와 앨런 아킨, 자식 결혼식에 가다가
예상치 못한 사건에 말려드는데…

"6월 15일에 개봉하는군."
"그때까지는 살아야 하는데!"

피터 포크·앨런 아킨
"위험한 사돈"

원래 문제:
살인에 관한 영화를 홍보하는 포스터.

다시 규정한 문제:
살인에서 가장 생생한 순간은 언제일까?

(살해당하기 직전 아닐까.)

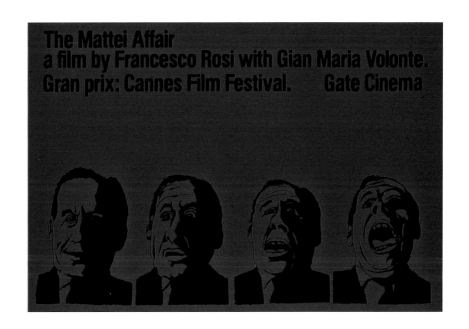

4 도둑질은 좋다.

사람들은 지난 8백만 년 동안 이미지를 만들어 왔다.

엑스레이, 깃발, 나사에서 찍은 달 표면 사진, 만화책, 동굴 벽화, 연극용 가면, 설계도, 술집 간판, 그래피티, 남북전쟁 시대 은판사진, 판화, 크리스마스카드, 「모나리자」, 출구 표지 등.

써먹기에 따라 이런 이미지는 틀에 박힌 원래 목적을 뛰어넘을 수 있다. 역사의 한 시대나 어떤 문화적 태도를 보여 줄 수 있다. 아주 특정한 생각을 상징할 수도 있다.

디자이너가 어떤 이미지를 하나 (이를테면 사교춤 추는 부부를 그린 20세기 초 판화) 찾았는데, 그게 자신이 원래 말하려던 바를 완벽히 전한다면, 굳이 이미지를 새로 만들어야 할까?

그 판화를 그냥 (훔쳐) 쓰는 게 낫지 않을까?

디자이너의 작업을 개성적이고 독창적으로 만드는 건 그가 의사소통과 문제 해결에 이미지를 쓰는 방식이다. 이미지 자체가 아니라 아이디어다.

이 장에 실린 이미지 가운데 내가 새로 만든 건 하나도 없다. 다 어딘가에서 슬쩍했다. 하지만 맥락을 바꾸거나 원작자가 생각도 못한 방식으로 이미지를 고쳐 써서 내 것으로 만들었다.

주의 사항: 사우디아라비아에서는 도둑질을 하면 오른쪽 손모가지가 날아간다. 다른 나라에서는 변호사와 상담해 보는 게 좋겠다.

원래 문제:
정기 회원전에 출품하라고 요청하는 D&AD (영국 디자이너 & 아트 디렉터 클럽) 광고 캠페인.

다시 규정한 문제:
슈퍼마켓 전단에서 가져온 싸구려 그래픽으로 우아한 D&AD 전시에 주의를 끌 수 없을까?

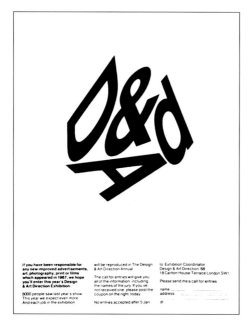
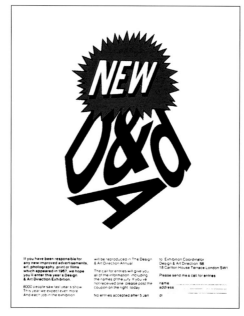

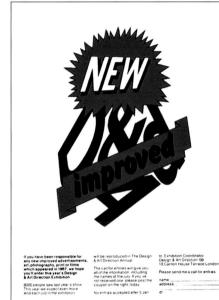

원래 문제:
격식에 얽매이지 않는 소규모 회사의 편지지.

다시 규정한 문제:
격식에 얽매이지 않아서 차라리 엽서를 쓸 만도 한 회사의 편지지.

(편지지를 엽서라고 부르면 안 된다는 법 있나?)

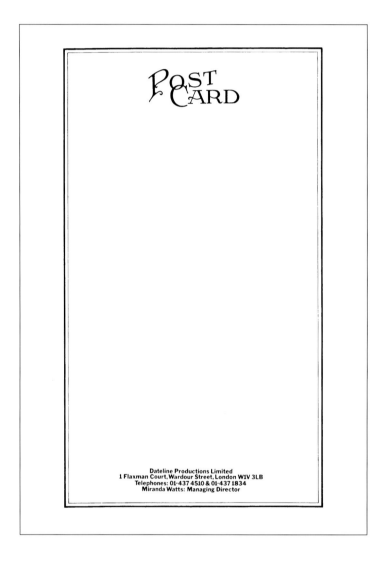

원래 문제:
격식에 얽매이지 않는 소규모 회사의 편지지.

원래 문제:
이사한 부부가 새 주소를 알리는 안내장.

다시 규정한 문제:
부부가 이사할 때 실제로 옮기는 게 뭘까?

(처음에는 아내와 내 세간을 긁어모아 사진 한 장에 넣고 싶었다. 그런데 현실적으로 불가능했다. 대안으로 우리 물건을 대신 보여 줄 이미지를 찾았다. 1937년에 나온 백화점 카탈로그에 있었다. 지금 보니 "몽땅"이라는 말은 빼는 게 나았겠다. 이미지와 경쟁하니까.)

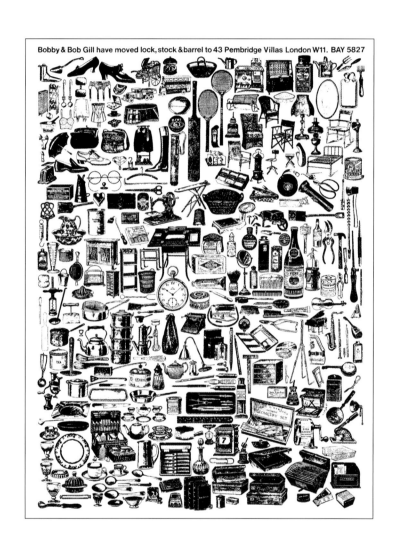

보비와 밥이 런던 W11 펨브리지 빌라로 몽땅 옮겼습니다.

원래 문제:
이혼에 관한 20세기 초 희극을 홍보하는 포스터.

다시 규정한 문제:
'이혼' 같이 눈에 보이지 않는 개념을 보여 줄 수는 없을까?

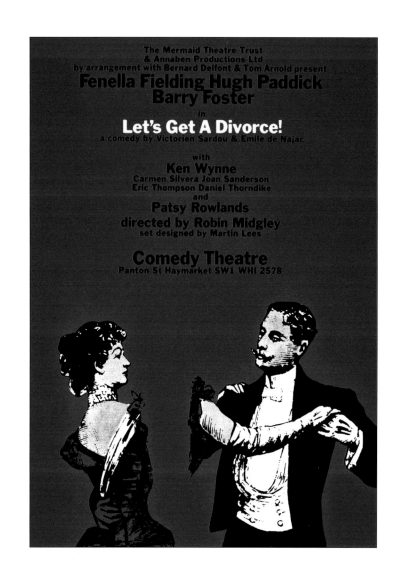

원래 문제:
이혼에 관한 20세기 초 희극을 홍보하는 포스터.

이혼합시다!

원래 문제:
인쇄인이 영입한 새 디자인 컨설턴트를 알리는 안내장.

다시 규정한 문제:
매일 같이 손에 잉크가 묻는 인쇄인이 영입한 새 디자인 컨설턴트를 알리는 안내장.

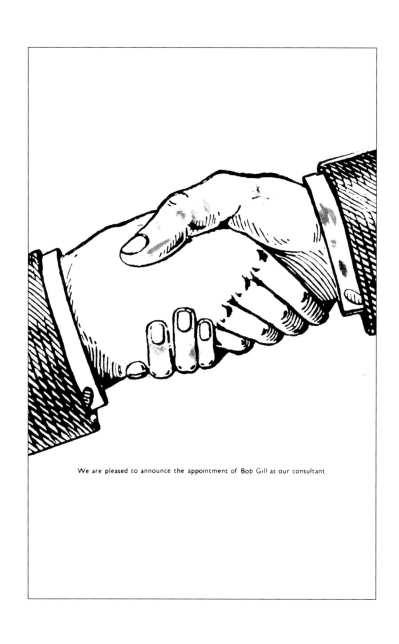

We are pleased to announce the appointment of Bob Gill as our consultant.

기쁜 마음으로 알립니다. 밥 길 씨는 이제
우리 회사 컨설턴트입니다.

원래 문제:
이탈리아 전시회가 영국에서 열린다고 알리는 안내장.

다시 규정한 문제:
이탈리아가 영국으로 올 수는 없을까?

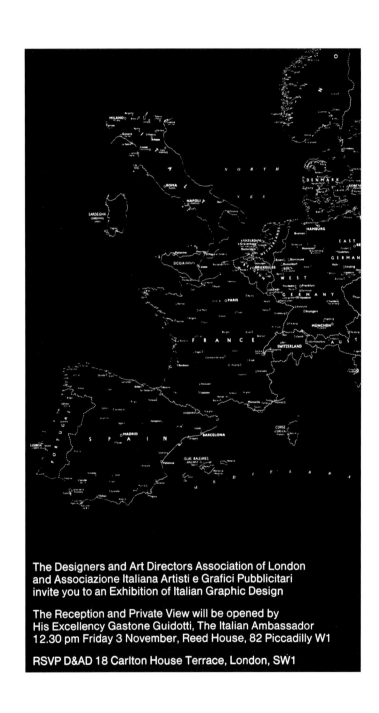

The Designers and Art Directors Association of London
and Associazione Italiana Artisti e Grafici Pubblicitari
invite you to an Exhibition of Italian Graphic Design

The Reception and Private View will be opened by
His Excellency Gastone Guidotti, The Italian Ambassador
12.30 pm Friday 3 November, Reed House, 82 Piccadilly W1

RSVP D&AD 18 Carlton House Terrace, London, SW1

원래 문제:
예고된 도로 확장 사업을 막자고 동네 주민에게 호소하는 포스터.

다시 규정한 문제:
주민과 자동차를 맞서게 한다.

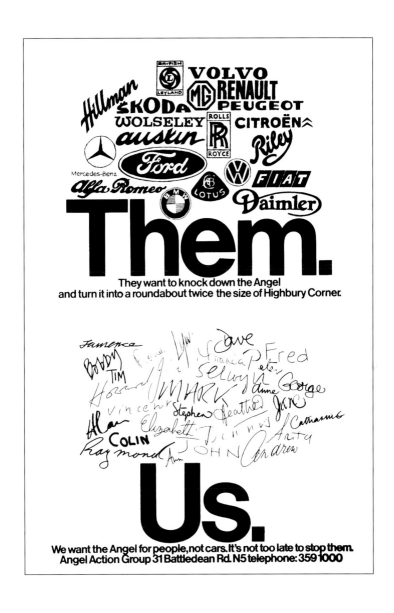

저들은
동네를 뭉개고 하이베리 코너 곱절 만한
교차로로 확장할 생각입니다.

우리는
동네의 주인이 자동차가 아니라 주민이라고 생각합니다.
저들을 막아야 합니다. 아직 늦지 않았습니다.

원래 문제:
피아노 연주회 안내서 표지.

다시 규정한 문제:
바흐에서 거슈윈까지 다양한 곡이 연주되는 만큼 이를 보여 주는 이미지를 찾는다.

(18세기 판화와 1930년대 그림은 둘 다 도서관에서 찾았다.)

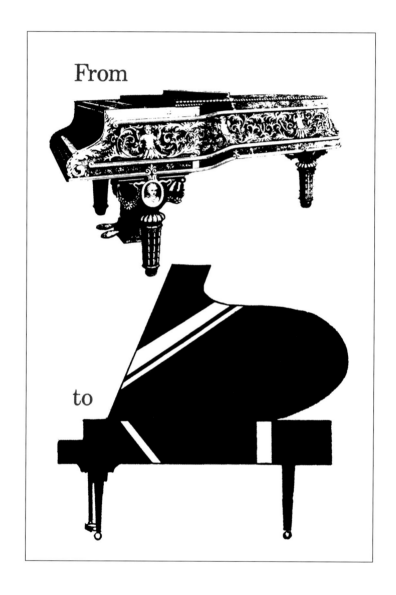

원래 문제:
크리스마스에 현대적 판화 작품을 선물하라고 홍보하는 갤러리 포스터.

다시 규정한 문제:
가족 모임과 현대 미술이 대개는 상관없다는 사실로 의외의 조합을 만들 방법은 없을까?

이번 크리스마스는 작년처럼 보내지 마세요.
살아 있는 미술가가 창조한 현대적 판화 작품을
선물로 주고받으면 어떨까요? (...)

원래 문제:
작곡가들을 기리는 박물관의 로고.

다시 규정한 문제:
박물관 이름을 악보와 역사에 연결한다.

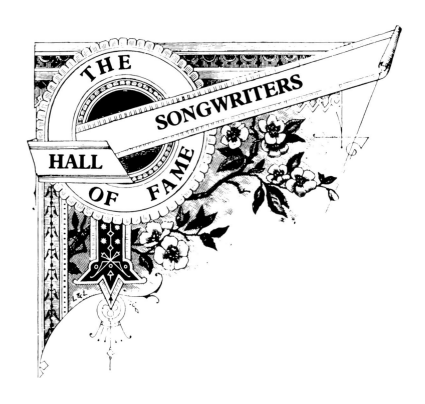

원래 문제:
작곡가들을 기리는 박물관의 로고.

원래 문제:
프리랜서 영화 촬영기사의 로고.

다시 규정한 문제:
장비가 한가득이고 어디로든 갈 준비가 된 영화 촬영기사의 로고.

원래 문제:
컬러 사진 인화소의 색 교정 서비스를 홍보하는 우편물.

다시 규정한 문제:
누가 봐도 색이 이상하다고 여길 만한 이미지를 찾는다.

colour correction by Langen & Wind

. . . or perfect dye transfers matching the original . . . or strengthening it, or softening it, or stretching it, or shrinking it, or distorting it—or simply perfect dye transfers matching the original, print after print—as many as you need when you need them. Langen & Wind have more experience with dye transfers than any other laboratory in the world.
Langen & Wind Ltd, Colour Laboratories, 118 Chancery Lane, London WC2 CHA 6771 2

원래 문제:
신문에 광고를 실으면 좋은 결과를 얻는다고 알리는 포스터.

다시 규정한 문제:
좋은 결과라는 게 뭘까?

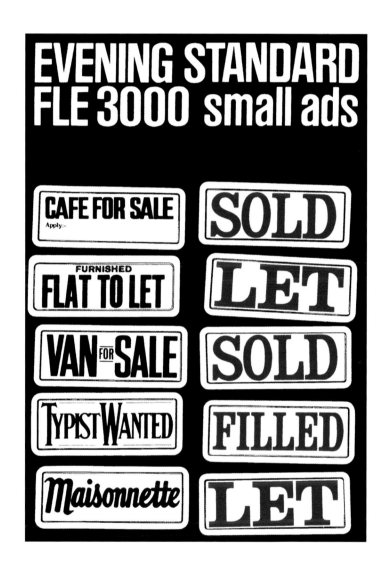

카페 자리 매매—매매 완료
가구 딸린 아파트 임대—임대 완료
승합차 매매—매매 완료
타이피스트 채용—채용 완료
다세대 임대—임대 완료

5 시시한 말에는 흥미로운 그래픽이 필요하다.

디자이너는 대개 솜씨 좋은 카피라이터가 아니다.

카피라이터라고 다 솜씨가 좋은 것도 아니다. 그런 만큼 디자이너가 인상적인 말을 다룰 가능성은 별로 크지 않다.

이럴 때 디자이너는 그래픽으로 주의란 주의는 죄다 끌고, 말로는 단순히 정보만 주는 편이 낫다.

하지만, 2장에서 설명했듯 말이 주목할 만하다면, 그래픽은 단순해야 한다.

가장 중요한 건 말과 그래픽이 서로 경쟁하지 말아야 한다는 점이다.

원래 문제:
가구 회사 BCM 로고.

다시 규정한 문제:
BCM에서 만든 가구와 닮은 글자꼴이 뭘까?

(의뢰처에서 만드는 굵직한 사각 가구에서 굵직한 사각 글자꼴을 떠올렸다. 논리적이고 재미없는 해결책이다. 하지만 때로는 재미가 없더라도 곧장 방향을 틀기보다 좀 더 발전시켜 보는 게 낫다.

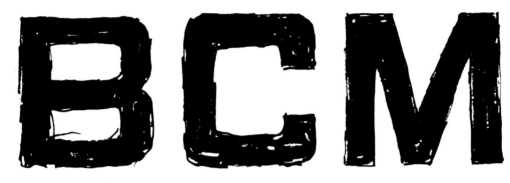

글자를 3차원처럼 만들어 더 가구처럼 보이게 해 봤다.

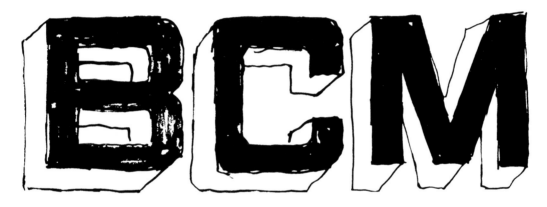

그래도 로고로 쓰기에는 너무 평범했다.

마침내 독특한 3차원 글자꼴이 나왔다. 진부함에서 시작하지 않았다면 이런 결과가 안 나왔겠지.)

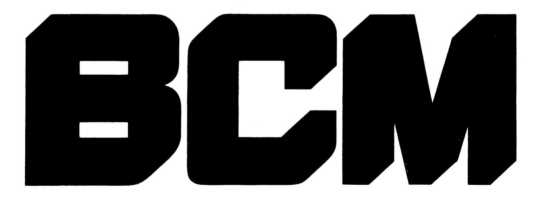

원래 문제:
인종 차별 반대 잡지 『안티아파르트헤이트 뉴스』 로고.

다시 규정한 문제:
글자 대신 감정으로 '안티'를 보여 준다.

~~apartheid~~ news

원래 문제:
텔레비전 방송국 로고.

다시 규정한 문제:
글자꼴로 텔레비전을 보여 주는 대신 텔레비전이라는 매체로 글자꼴을 보여 줄 수 없을까?

(아래는 편지지 뒷면에 찍히는 로고라 좌우가 뒤집혀 있다.)

원래 문제:
세 사람이 운영하는 회사의 로고.

다시 규정한 문제:
세 사람 이름을 하나로 합칠 수 없을까?

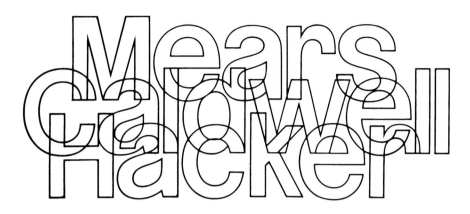

정정한 원래 문제:
6개월 정도 지나 의뢰인은 사람들이 회사를 그냥 'MCH'로 부르는 사실을 알았다. 이번에는 MCH 로고를 다시 맡겼다.

다시 규정한 문제:
원래 뿌리를 암시하는 MCH 로고.

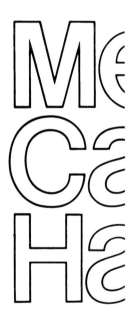

원래 문제:
관객이 원하는 만큼만 후원금을 내고 공연을 볼 수 있는 극장의 로고.

다시 규정한 문제:
공짜로 보이지만 그렇다고 완전히 공짜는 아닌 극장의 로고.

The ₐFree Theatre

원래 문제:
관객이 원하는 만큼만 후원금을 내고 공연을 볼 수 있는 극장의 로고.

원래 문제:
거리 축제 로고.

다시 규정한 문제:
자동차만 뺀 모두를 위한 거리 축제 로고.

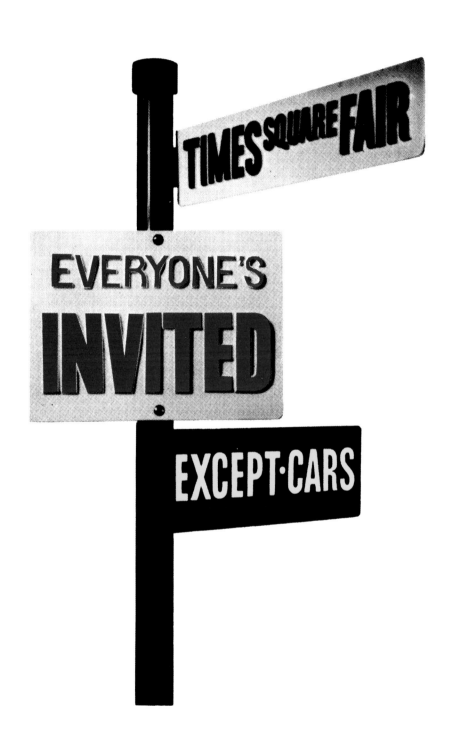

타임스스퀘어 축제
누구나 환영입니다
자동차만 빼고

원래 문제:
건축 제도사 브라이언 하비의 로고.

다시 규정한 문제:
건축 도면으로도 손색없는 로고.

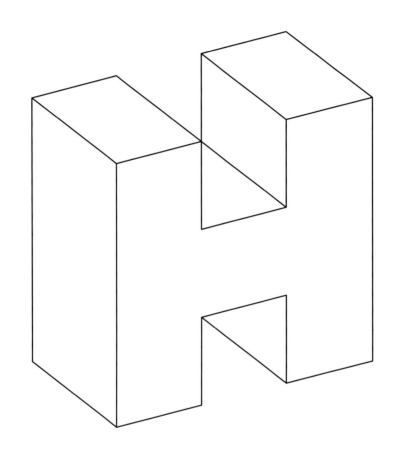

원래 문제:
건축 제도사 브라이언 하비의 로고.

원래 문제:
개인용 편지지.

다시 규정한 문제:
사람 이름을 가장 개인적으로 보여 주는 이미지는 손글씨다. 그런데 편지지에 손글씨를 넣는
아이디어는 독창적이지 않다. 편지지에 손글씨를 독창적으로 넣을 수는 없을까?

(손글씨 모양을 따라 편지지 윗부분을 잘라 냈다.)

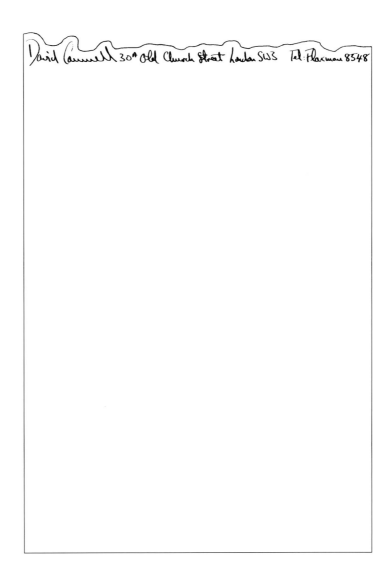

원래 문제:
종이 제품 전문점 로고.

다시 규정한 문제:
글자꼴로 종이의 특성을 보여 줄 수 없을까?

PAPERMANIA

원래 문제:
종이 제품 전문점 로고.

다시 규정한 문제:
글자꼴로 종이의 특성을 보여 줄 수 없을까?

원래 문제:
장난감 전문점 로고.

다시 규정한 문제:
흔히 보는 어린이용 글자체를 쓰지 않고 글자꼴을 어린이 같이 디자인한다.

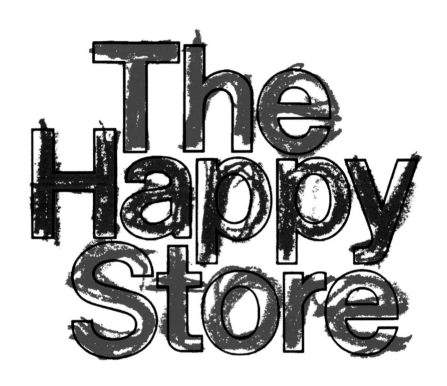

원래 문제:
영화 촬영지에서 장비를 옮기는 대형 버스의 로고.

다시 규정한 문제:
글자꼴로 대형 버스를 암시할 수 없을까?

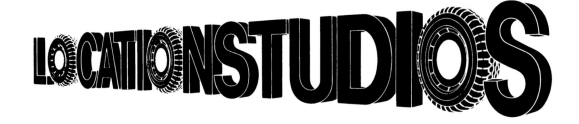

원래 문제:
영화 촬영지에서 장비를 옮기는 대형 버스의 로고.

원래 문제:
질 좋은 인쇄를 약속한다고 알리는 광고.

다시 규정한 문제:
질 좋은 인쇄를 홍보하는 데는 늘 질 좋은 인쇄가 쓰인다. 형편없는 인쇄로 질 좋은 인쇄를 홍보할 수는 없을까?

If you are unhappy with your present silkscreen and display services

**why not
give us
a chance to
show you
what we can
do.**

**Planet Displays
295 Camberwell New Road
London SE5
Telephone Rodney 5971**

거래하는 인쇄소 때문에 골치 아프시다고요?
저희가 한번 해 보면 어떨까요?

원래 문제:
자동차 렌트비를 20퍼센트 할인한다고 알리는 광고.

다시 규정한 문제:
가독성을 해치거나 전달하는 내용을 흩뜨리지 않고, 광고에서 20퍼센트를 찢어 낼 수 있을까?

원래 문제:
커피숍 포스터.

다시 규정한 문제:
주인은 손님을 새로 끄는 데 완전히 무심했다. 중요한 건 단골손님이었다. 그래서 가게 이름을
가려 줬다.

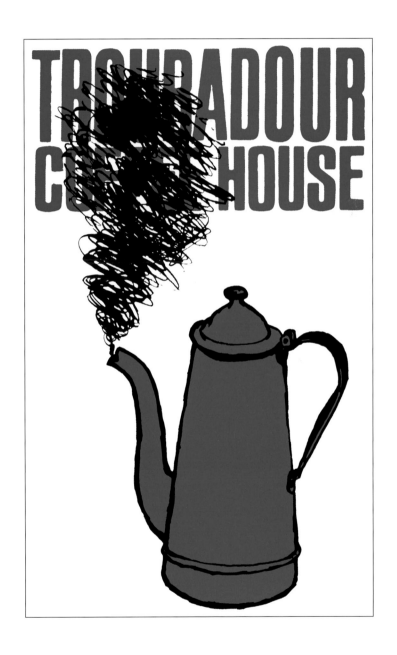

원래 문제:
영화 배급사 로고.

다시 규정한 문제:
영화(cinema)를 가리키는 머리글자 C가 영화 화면처럼 깜빡이거나 흔들릴 수 있을까?

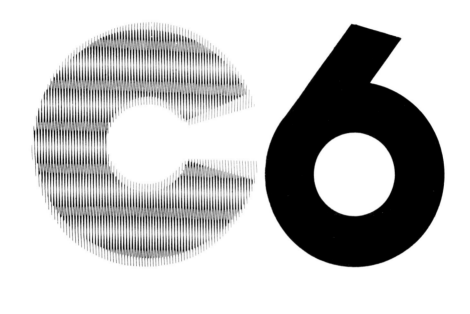

원래 문제:
영화 배급사 로고.

원래 문제:
영화 제작사 로고.

다시 규정한 문제:
회사 이름과 영화 프레임을 연결한다.

Piers Jessop Pictures Ltd.

40B Holland Rd. London W14 8BB tel. 603 7891 directors: P. Jessop, R. Graham, P. S. Holder

Piers Jessop Pictures Ltd.

원래 문제:
레인보 시어터에서 네 차례 열리는 록 공연 포스터.

다시 규정한 문제:
네 포스터를 한 장에 다 넣을 수 없을까?

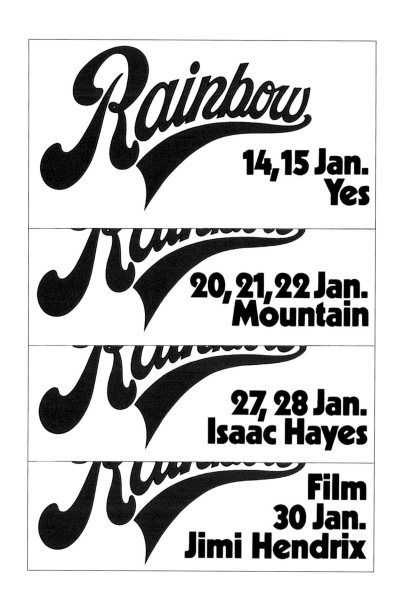

원래 문제:
레인보 시어터에서 열리는 록 밴드 '버즈' 공연 포스터.

다시 규정한 문제:
공연장과 밴드의 이름을 장식적으로 합칠 수 없을까?

(전경과 배경이 배경과 배경과 전경과 전경과 배경이 되게 한다.)

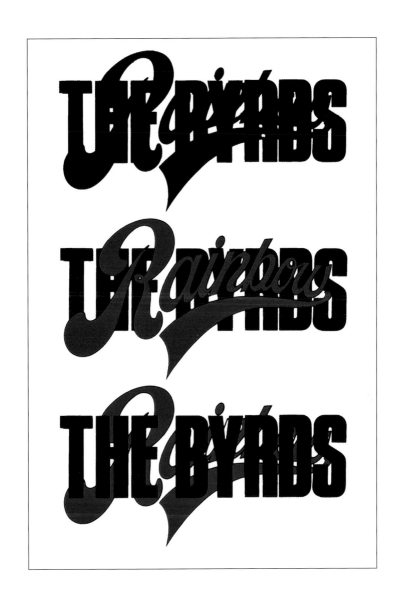

원래 문제:
크리에이티브 컨설턴트 로버트 라비노비츠의 로고.

다시 규정한 문제:
'크리에이티브 컨설턴트'라는 말이 멋쩍은 크리에이티브 컨설턴트의 로고.

('메이븐'[maven]은 이디시어로 '척척박사'라는 뜻이다. 여기에 젠체하는 필기체로 얄궂은 느낌을 더했다.)

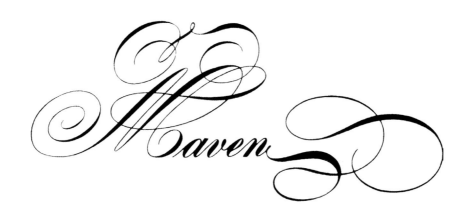

원래 문제:
크리에이티브 컨설턴트 로버트 라비노비츠의 로고.

원래 문제:
환자와 간호사가 주인공으로 나오는 연극의 로고.

다시 규정한 문제:
사람 이름을 환자처럼 보여 줄 수 없을까?

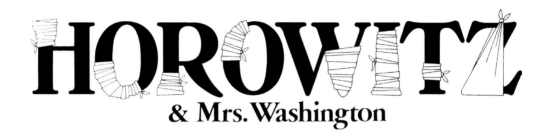

원래 문제:
비타민 관련 제품을 소개하는 안내서의 표지.

다시 규정한 문제:
비타민 A, B, C, D, E 관련 제품을 소개하는 안내서의 표지.

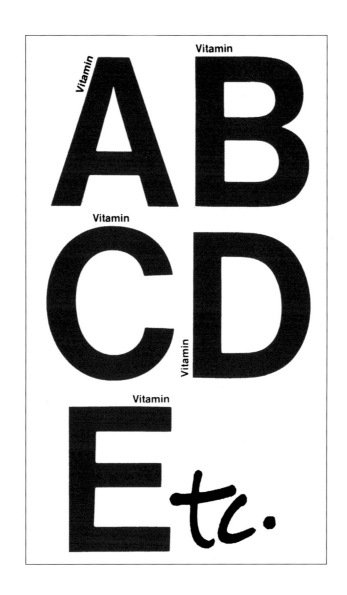

원래 문제:
영화 로고.

다시 규정한 문제:
제목 스스로 제 뜻을 보여 줄 수 있을까?

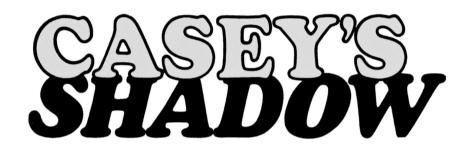

Kynoch Graphic Design
or Kynoch Graphic Design
or Kynoch Graphic Design

원래 문제:
길과 고든이 제휴한다고 알리는 안내장.

다시 규정한 문제:
두 사람 이름을 제휴시킬 방법을 찾는다.

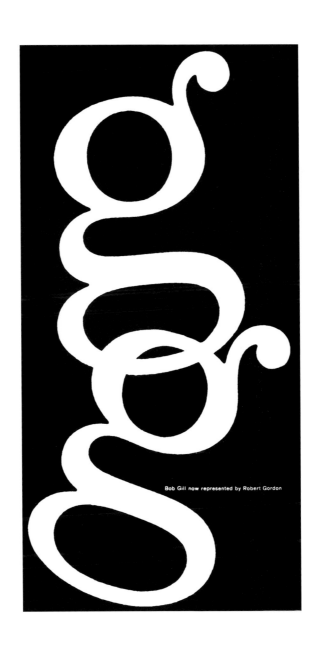

Bob Gill now represented by Robert Gordon

이제 밥 길은 로버트 고든이
대리합니다.

원래 문제:
광고와 포스터에 쓸 록그룹 일러스트레이션.

다시 규정한 문제:
록그룹 이름을 그린 일러스트레이션.

원래 문제:
광고와 포스터에 쓸 록그룹 일러스트레이션.

원래 문제:
낭만적 연하장 브랜드 '리릭스' 로고.

다시 규정한 문제:
'리릭스'라는 이름과 연하장을 연결한다. 낭만적으로도 보여야 하고.

원래 문제:
트레버 본드와 동업자들이 운영하는 회사의 로고.

다시 규정한 문제:
트레버 본드와 희한하게 많은 동업자들이 운영하는 회사의 로고.

Trevor Bond Associatesss

원래 문제:
트레버 본드와 동업자들이 운영하는 회사의 로고.

원래 문제:
타이포그래퍼 조지 호이의 로고.

다시 규정한 문제:
'조지 호이'라는 이름의 머리글자(G, H)가 알파벳 순서상 연달아 나온다는 점을 이용할 방법은 없을까?

원래 문제:
파리에 사는 걸 자랑으로 여기는 공연 기획자의 로고.

다시 규정한 문제:
주소를 파리 주소처럼 보여 줄 수 없을까?

Avenue du Maine Paris XIV telephone 326-4653

원래 문제:
영화 로고.

다시 규정한 문제:
후텁지근해 보이고 동시에 그늘져 보이는 숫자는 없을까?

(없을 리가. '쿠퍼 하이라이트'라는 활자체에 있다.)

이 장에서는 아무리 상관없어 보이는 주제나 이미지 들이라도 언제든 합쳐 단순한 이미지 하나로 만들 수 있다는 사실을 보여 준다.

이에 관해서는 더 자세히 쓸 수도 있지만...

원래 문제:
미국식 자본주의에 관한 책의 표지.

다시 규정한 문제:
이미지 하나로 미국과 자본주의를 다 보여 준다.

(지금 보니, 성조기는 손으로 그리기보다 오른쪽 유니언잭처럼 기계적으로 처리하는 게 나았겠다.)

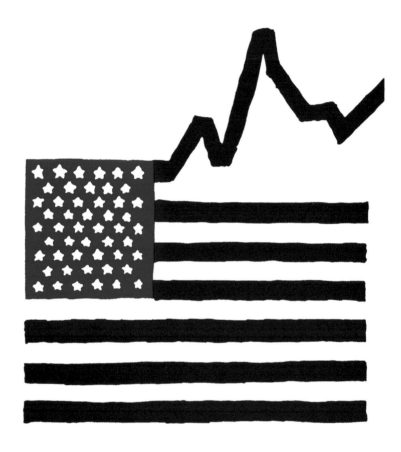

원래 문제:
미국식 자본주의에 관한 책의 표지.

원래 문제:
국제 무역 박람회에 선보일 영국산 포장품 로고.

다시 규정한 문제:
이미지 하나로 영국과 포장품을 다 보여 준다.

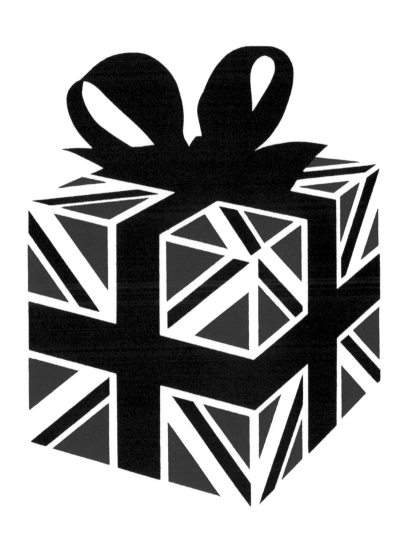

원래 문제:
이스라엘은 겨울에도 따뜻하다고 알리는 광고 사진과 문구.

다시 규정한 문제:
여름옷과 이스라엘의 겨울을 하나로 연결한다.

This is a winter coat.

겨울 코트입니다.

원래 문제:
이스라엘에는 수영하기 좋은 곳이 많다고 알리는 광고 사진과 문구.

다시 규정한 문제:
갈릴리 해, 홍해(붉은 바다), 지중해, 사해(죽음의 바다) 등 이스라엘에서 수영하기 좋은 곳의 이국적 지명을 이용한다.

Better Dead than Red.

홍해보다 사해.
(냉전 표어 "빨갱이로 사느니 죽는 게 낫다"에 빗댄 말. —옮긴이)

원래 문제:
우량아 선발 대회 포스터.

다시 규정한 문제:
아기와 상을 하나로 연결한다.

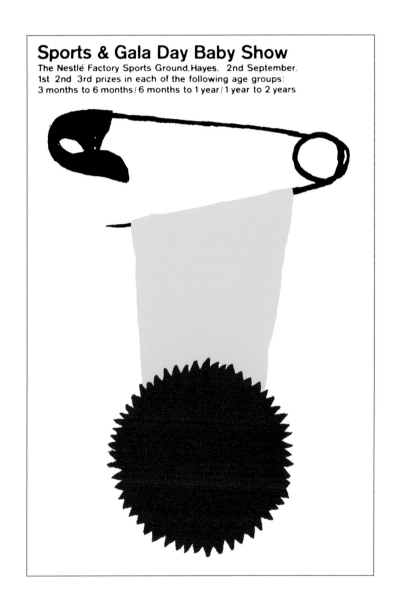

원래 문제:
경찰이 과연 정직한지 따지는 잡지의 표지.

다시 규정한 문제:
영국 경찰이 거짓말할 때는 어떤 모습일까?

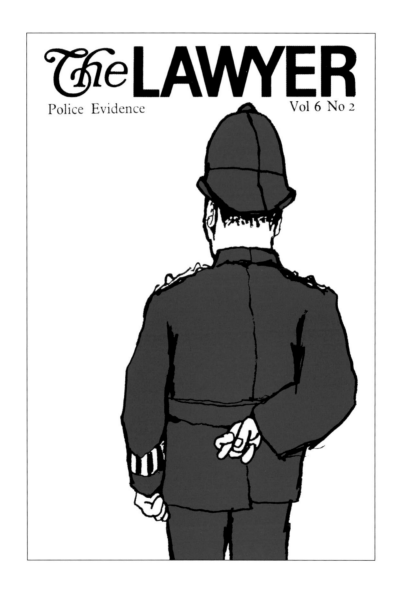

서구에서 어린이들이 거짓말을 하면서
그래도 괜찮다고 스스로 위로할 때는
등 뒤에서 손가락을 꼬곤 한다. ─옮긴이

원래 문제:
영화 「율리우스 카이사르」 로고.

다시 규정한 문제:
한때 추앙받던 카이사르가 나중에 몰락하는 이야기를 이미지 하나로 보여 줄 수 없을까?

원래 문제:
영화 「율리우스 카이사르」 로고.

원래 문제:
이스라엘 유적지에서 노는 관광객을 보여 주는 (광고, 포스터 등에 쓸) 이미지.

다시 규정한 문제:
즐거워하는 관광객과 이스라엘 유적지를 하나로 연결한다.

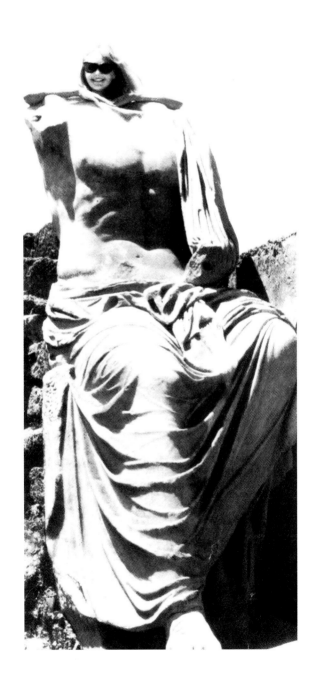

원래 문제:
이스라엘 유적지에서 노는 관광객을 보여 주는 (광고, 포스터 등에 쓸) 이미지.

원래 문제:
세익스피어와 관련한 희극을 홍보하는 포스터.

다시 규정한 문제:
연극과 세익스피어를 희극적으로 연결한다.

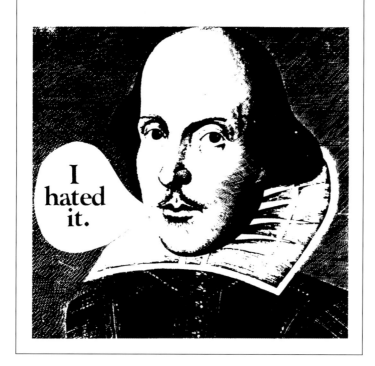

톰 스토퍼드의 「도그의 햄릿」과 「커후트의 맥베스」

"난 짜증 나던데."

원래 문제:
인도를 지극히 개인적인 시각에서 찍은 영화의 포스터.

다시 규정한 문제:
영화감독과 인도를 하나로 연결한다.

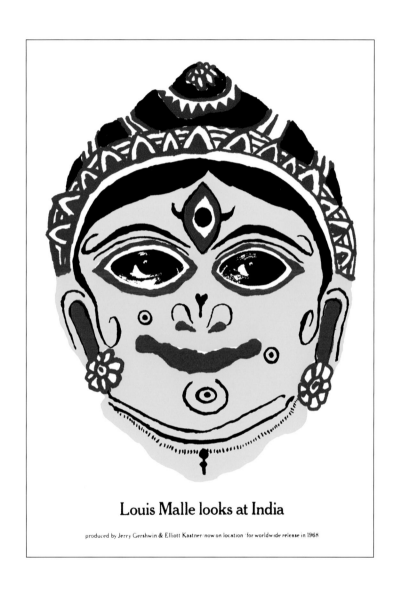

원래 문제:
교통 체증에 관한 판타지 영화의 로고.

다시 규정한 문제:
간단한 이미지 하나로 교통 체증 전체를 보여 줄 수 없을까?

원래 문제:
두 사람이 운영하는 영화 제작사의 로고.

다시 규정한 문제:
한 사람이 운영하는 영화 제작사 로고를 만든 다음 두 배로 늘린다.

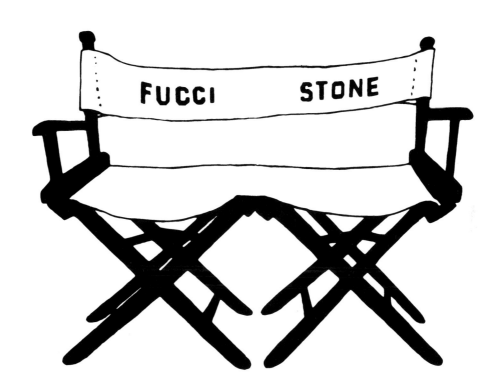

원래 문제:
광고물 제작 업체가 이전한다고 알리는 안내장.

다시 규정한 문제:
이전과 광고물을 하나로 연결한다.

(주소는 전부 대문자로 쓰지 말 걸 그랬다. 지금 보니 타이포그래피가 좀 구식이다.)

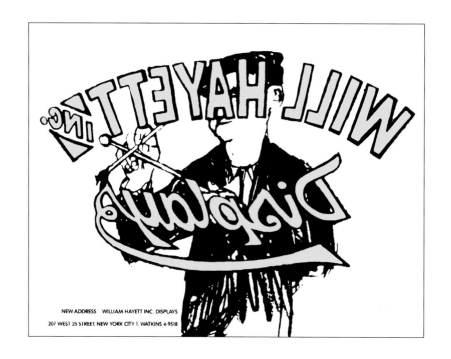

원래 문제:
광고물 제작 업체가 이전한다고 알리는 안내장.

원래 문제:
디자인이 조잡한 표지판(sign)을 특집으로 다루는 잡지의 표지.

다시 규정한 문제:
잡지 제호(로고)와 디자인이 조잡한 표지판을 하나로 연결한다.

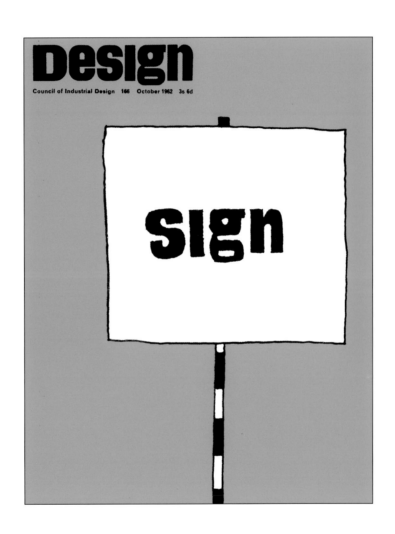

원래 문제:
디자인이 조잡한 표지판(sign)을 특집으로 다루는 잡지의 표지.

다시 규정한 문제:
잡지 제호(로고)와 디자인이 조잡한 표지판을 하나로 연결한다.

원래 문제:
음향 녹음가 겸 엔지니어 존 페이지의 로고.

다시 규정한 문제: '존 페이지'라는 이름과 소리를 하나로 연결한다.

jŏn pāj sownd

원래 문제:
음향 녹음가 겸 엔지니어 존 페이지의 로고.

내 작품집 표제지에서는 제목을 어디에 두느냐 하는 문제 자체가 해결책이 됐다.

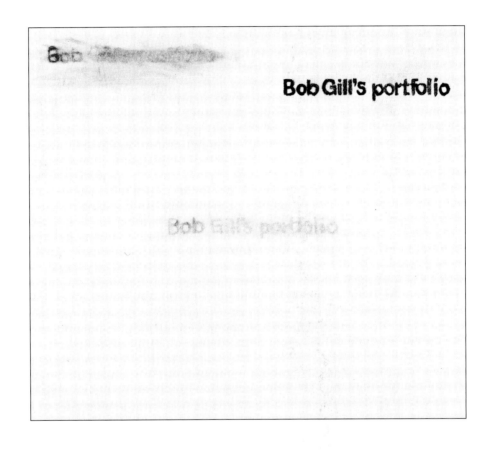

원래 문제:
뉴욕에 있는 컬러 인화소가 런던에도 컬러 인화소 지점을 낸다고 알리는 안내장.

다시 규정한 문제:
뉴욕에 있는 컬러(color) 인화소가 런던에도 컬러(colour) 인화소 지점을 낸다고 알리는 안내장.

원래 문제:
국제연합(UN)의 오찬 행사 로고.

다시 규정한 문제:
이제껏 따분하기만 했지만, 이번에는 다를지도 모르는 단체의 오찬 행사 로고.

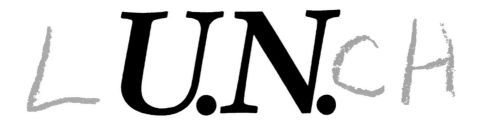

가장 많거나 가장 크거나 가장 높은 건 뭐든지 사람을 잡아 끈다. 못 믿겠다면 『기네스북』을 한 번 들여다보기 바란다.

레니 리펜슈탈이 감독한 다큐멘터리 「의지의 승리」에 등장하는 인물 수천 명이나 은퇴한 기관사 혼자 성냥개비 6백30만 5백21개로 완벽히 만든 에펠탑 모형에 혀를 내두르지 않을 사람이 과연 누가 있을까?

이게 그래픽 디자인과 무슨 상관이냐고?

뭐든지 적당히만 해서는 절대 안 된다. 해결책에 색이 필요하다면, 누가 보더라도 잔뜩 써야 한다. 글자가 커야 한다면, 정말 커야 한다.

어떤 아이디어나 디자인 방향이라도 좋으니 끝까지 한번 가 보자. 할 만큼 했다고 여길 즈음에는 거기서 훨씬 더 나아갈 수 있다는 사실을 알게 될 테니까.

명심하자. 뭐든지 극단적인 건 자연스럽지 않다. 그래서 해 보자는 거다.

원래 문제:

보험 회사 명함.

다시 규정한 문제:

제공하는 서비스를 죄 나열한 보험 회사 명함.

(때로는 단지 개수가 너무 많은 것만으로 말 자체가 재미있어지기도 한다.)

Tax Sheltered Programs, Tax Deferred Programs, Mortgage Finance, Commercial Finance, Private Placements, Mutual Funds, Venture Capital, Variable Annuities, Computer Programming, Executive Benefit Planning, Medical Expense Reimbursement Plans, Estate Analysis, Life Insurance, Deferred Compensation, 501(C)(3) Annuities, Disability Income Insurance, Pension Plans, Profit Sharing Plans, Employee Stock Ownership Trusts, Hospitalization & Major Medical Plans, Self-Employed Retirement Plans, Individual Retirement Programs, Equity Investments, Keyman Protection, Stock Retirement Plans, Stock Redemption Plans, Section 79 Programs, Group Dental, Estate Tax Conservation and Section 303 Programs.
Field Planning Corporation 41 East 42nd Street, New York, N.Y. 10017
Telephones: (212) 687-4744 (800) 223-7446 Cable: Conrafrank

Conrad Frank, C.L.U., President

세금 감면, 세금 공제, 담보 대출, 기업 대출, 사모 사채,
뮤추얼 펀드, 벤처 자금, 가변 연금, 컴퓨터 프로그래밍,
복리 후생, 의료비 상환, 부동산 감정 평가, 생명보험,
연기 보상, 비영리 연금, 장애 보험, 퇴직 연금, 이익 배분
제도, 종업원 지주 신탁, 입원 보장 고액 의료비 보험,
자영업자 은퇴 계획, 퇴직금 관리, 주식 투자, 요인 보험,
연금 저축, 상환 주식, 비과세 연금 저축, 치과 검진,
상속세 전환, 사망 주주 주식 양도 (...)

원래 문제:
브로드웨이 극장을 홍보하는 이미지. 뉴욕을 알리는 포스터, 광고, 전시회 등에 쓸 예정.

다시 규정한 문제:
연극의 리뷰나 광고에 줄곧 나오는 최상급 표현을 내용만 따오지 말고 이미지로도 쓸 수는 없을까?

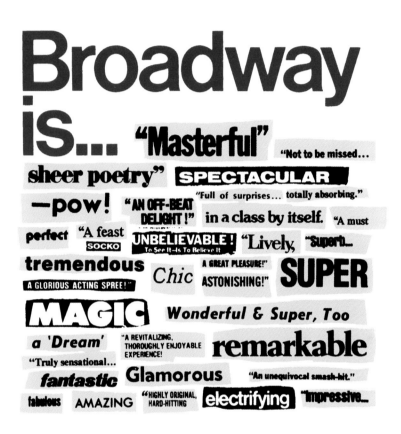

브로드웨이는... "끝내준다" "절대 놓치면..."
"그야말로 시적인" "엄청나다" "쿵!" "색다른 기쁨!"
"놀라움의 연속" "계속 빠져든다" "단연코 뛰어나"
"필수" "완벽" "향연 그 자체" "대히트" "믿을 수 없다!
보는 것이 믿는 것" "살아 있는 듯" "최고" "굉장히"
"명연기의 한마당!" "세련되고" "엄청난 기쁨!"
"마술" "경이롭고 대단하기까지" "이건 꿈일 거야"
"정말 충격적" "활기차고 즐거운 경험!" "주목할 만해"
"환상적" "화려하고" "대성공 장담" "기가 막히는"
"감탄할 정도로 놀라워" "정말 새롭고 강렬한"
"짜릿" "인상적이다..."

원래 문제:
사진 인화소 광고.

다시 규정한 문제:
인화소 시설을 이미지로 만들 수 없을까?

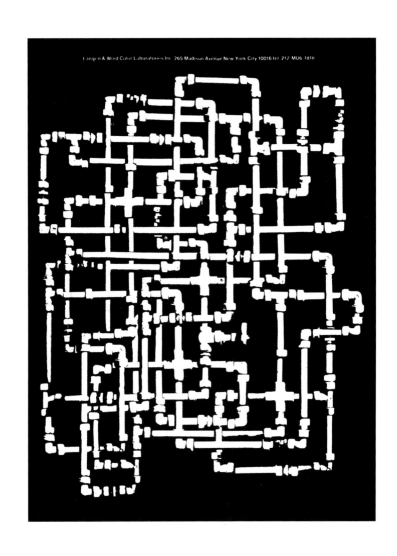

원래 문제:
사진 인화소 광고.

원래 문제:
폭발적으로 늘어난 업무 정보를 보여 주는 잡지 일러스트레이션.

다시 규정한 문제:
최대한 많은 정보를 그림 하나에 쑤셔 넣는다.

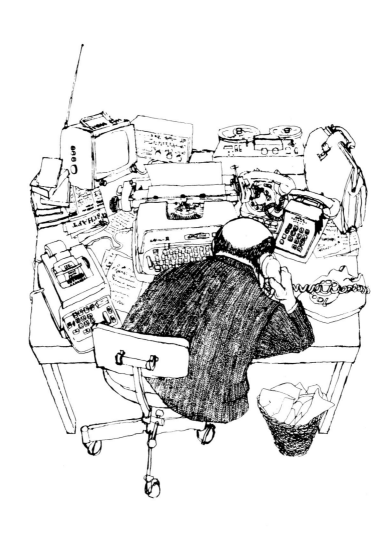

8 "전 그냥 해 달라는 대로 했어요."

그래픽 디자인이나 광고가 뻔하고 김빠지는 건 다 천박한 의뢰인 때문이다. 디자이너들이 흔히 하는 말이다.

그럴지도 모른다. 하지만 나는 이렇게 생각한다. 의뢰인이 좋은 작품을 받아들이게 하는 것도 문제를 해결하는 것만큼이나 중요한 문제다. 형편없는 의뢰인은 없다. 형편없는 디자이너가 있을 뿐이다.

의뢰인이 멍청하다고 투덜대는 디자이너가 정말 하고 싶은 말은, 자기가 미대에서 배운 세련된 취향이 의뢰인에게는 없다는 것이다.

맞는 말이다. 하지만 의뢰인과 디자이너 사이에서 생기는 갈등은 건강하다. 시스티나 성당, 폭스바겐 광고, 영화 「시민 케인」 같은 걸작이 다 이런 갈등에서 나왔다.

디자이너가 하고 싶은 대로만 해 왔다면, 우리는 지금보다 훨씬 획일적인 환경에서 살고 있을지 모른다. 영국 뉴타운(뼈대부터 새로 지은 마을)에 가 본 사람은 안다. 거리 표지판이나 가게 간판, 버스 시간표, 자치단체 안내서 할 것 없이, 선의로 무장한 디자이너가 손댈 만한 데는 죄다 손댄 결과 생명이 사라졌다. 그들은 나쁜 디자인을 없애는 데 성공했지만, 그러면서 좋은 디자인까지 없앴다.

물론, 현실적인 (때로는 터무니없는) 상업적 요구를 하나하나 만족시키면서도 질 좋고 흠 없는 작품을 매번 내놓기는 불가능하다.

어쩌겠나. 디자이너는 맡은 일에 최선을 다할 따름이다. 디자이너가 아무리 최선책을 내놓아도 의뢰인이 그보다 못한 답을 원한다면, 어쩔 수 없는 노릇이다.

때로는 "안 됩니다"라고 말할 줄도 알아야 한다.

지하철역과 신문과 잡지와 광고판이 따분하고 부정직한 이미지로 뒤덮인다면, 그건 결국 우리 잘못이다. 의뢰인이 아니라.

의뢰인은 이미지에 돈을 낼 뿐이다. 그들이 이미지를 만들 수는 없다.

원래 문제:
파이프 담배가 사람 인상을 개선해 준다는 점에 관한 잡지 일러스트레이션.

다시 규정한 문제:
먼저 기품 있는 이미지를 만들고...

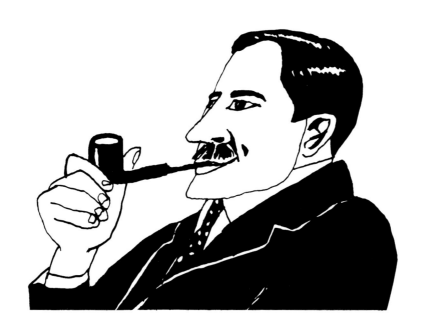

원래 문제:
파이프 담배가 사람 인상을 개선해 준다는 점에 관한 잡지 일러스트레이션.

... 거기서 파이프를 들어내 본다.

원래 문제:
일본 디자인 잡지 표지.

다시 규정한 문제:
내가 하고 싶은 일 가운데 일본 디자인 잡지 표지에까지 쓸 만한 건 뭘까?

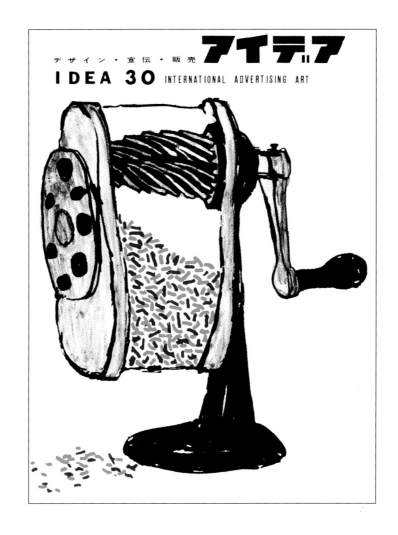

원래 문제:
마법이 나오는 연극의 포스터.

다시 규정한 문제:
마법 같은 포스터를 만든다.

(먼저 도리언 그레이를 연기한 배우 사진을 구한 다음 망점이 두드러지게 확대했다. 그리고 손으로
망점을 따라 그렸다. 멀리서 보면 망점 사진 같지만 가까이서 보면 그림으로 보이게끔.)

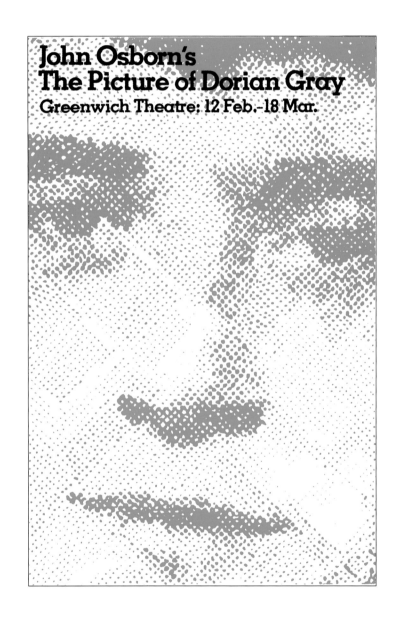

원래 문제:
디자이너 열두 명이 달 하나씩을 맡아 달력을 만들었다. 나는 9월이었다.

다시 규정한 문제:
시간의 흐름을 보여 준다.

(털 많은 학생을 하나 고용했다. 아내가 그의 머리카락과 수염을 조금씩 깎는 동안 그 모습을 하나하나 사진으로 찍었다. 그리고 사진을 역순으로 배열했다.)

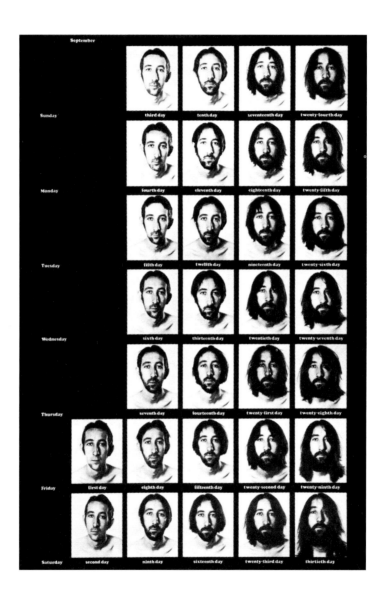

원래 문제:
영화 제작사에서 펴내는 연차 보고서 표지. 의뢰인은 회사의 핵심 자산을 되도록 많이 보여 주고
싶어 했다.

다시 규정한 문제:
배우 라켈 웰치를 끝없이 보여 준다.

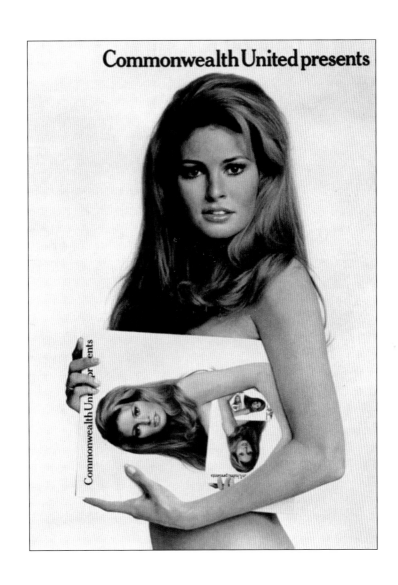

원래 문제:
중고생의 떨어져 가는 학업 수준에 관한 잡지 일러스트레이션.

다시 규정한 문제:
중고생을 기대보다 못하게 보여 줄 수 없을까?

원래 문제:
틀에서 벗어난 코미디 영화의 포스터.

다시 규정한 문제:
형식과 내용 모두 틀에서 벗어난 포스터를 디자인한다.

(세 가지 포스터를 디자인했다. 벽지를 배경으로 배우 두 사람을 담은 것과 글자만 넣은 것, 그리고 그냥 배경만 있는 것. 즉, 사진과 글자에 벽지 포스터만 필요한 만큼 더하면, 어떤 면적이든 비례를 불문하고 거대한 포스터 하나로 채울 수 있었다.)

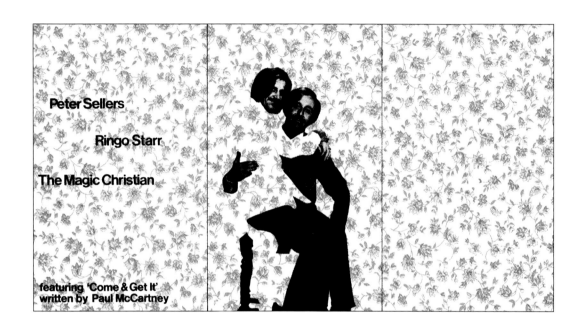

원래 문제:
유대식 요리책 제목을 짓고 표지를 디자인한다.

다시 규정한 문제:
좋은 요리법과 유대 계보를 연결한다.

Some of my best recipes are Jewish.

Edited by Frieda Levitas.

제일 좋은 요리법 중에 유대식이 있다.
("제일 친한 친구 중에 유대인이 있다"는
상투어에 빗댄 말. —옮긴이)

원래 문제:
뮤추얼 펀드에 투자하라고 알리는 안내서의 표지.

다시 규정한 문제:
뮤추얼 펀드 투자자가 당연히 얻는 것과 그렇지 않은 사람이 바라기만 하는 걸 보여 준다.

This is somebody's bread.

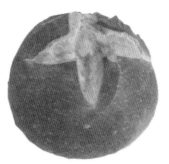

This is somebody's cake.

누구에겐 빵입니다.
누구에겐 케이크입니다.

원래 문제:
내 피아노. 뚜껑을 비스듬히 열어 놓고 싶었다. 하지만 뚜껑에 꽃병도 올려 두고 싶었다.

다시 규정한 문제:
중력을 거역한다.

(피아노 뚜껑과 꽃병 바닥에 드릴로 구멍을 낸 다음 나사로 둘을 고정했다.)

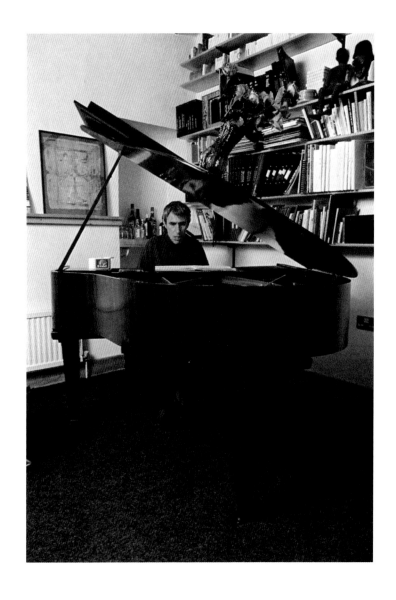

원래 문제:
섬세한 색 구현에 능하면서 유명 디자이너를 고객으로 거느린 인쇄소의 홍보 우편물.

다시 규정한 문제:
유명 고객 일흔네 명을 가장 다채롭게 보여 주는 방법은 뭘까?

(고객마다 하나씩 색을 할당하면 어떨까?)

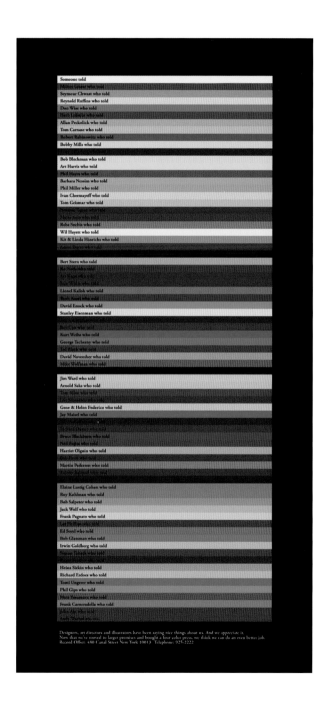

원래 문제:
제목이 반어적인 영화를 홍보하는 포스터. ('모두를 위한 정의'라고 하지만 진짜 뜻은 정반대다.)

다시 규정한 문제:
'정의'는 돈으로 살 수 있다.

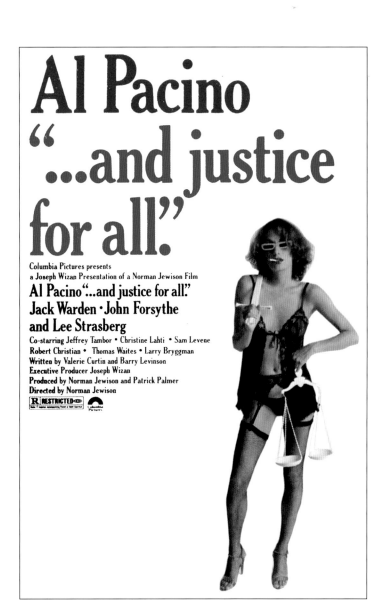

또다시 규정한 문제:
썩은 달걀과 오물 세례를 받은 '정의'.

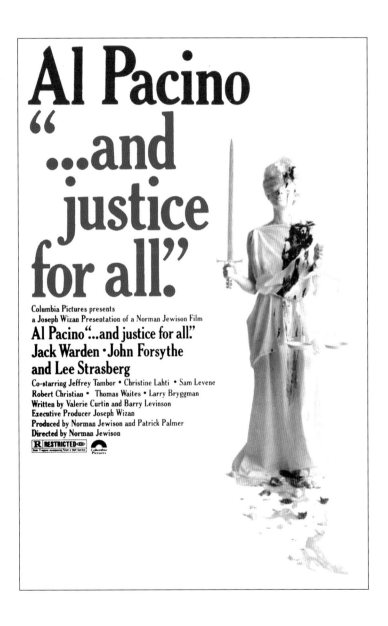

세 번째로 규정한 문제:
두 포스터를 한 장에 담는다. 하나는 공식 내용을 전하고, 다른 하나는 진짜 뜻을 말한다.

"헛소리."

원래 문제:
민권운동에 관한 만평.

다시 규정한 문제:
흑인과 자유를 연결한다.

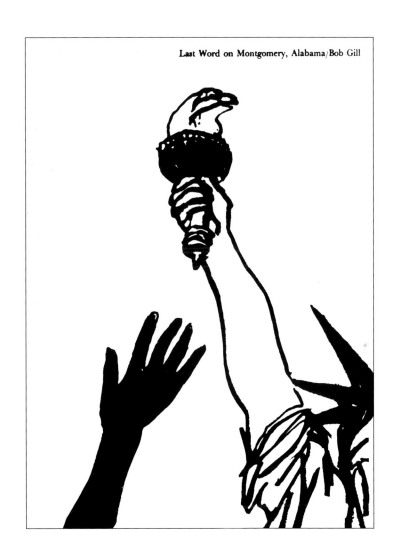

원래 문제:
실제로는 공존하지만 서로를 모르는 두 세계에 관한 영화음악 음반 표지.

다시 규정한 문제:
지평선이 서로 다른 두 풍경을 이미지 하나에 담을 수 없을까?

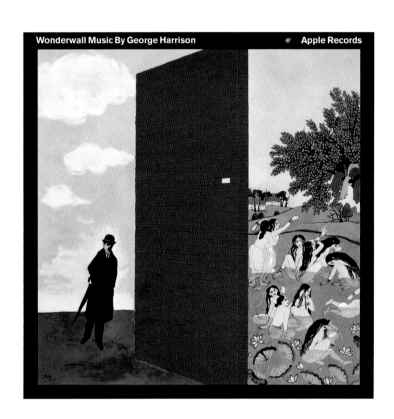

원래 문제:
실제로는 공존하지만 서로를 모르는 두 세계에 관한 영화음악 음반 표지.

내 어린이책 가운데 두 세계가 나오는 게 있다. 산꼭대기에 있는 세계는 '위'로, 골짜기 아래에 있는 세계는 '아래'로 불린다. 처음에 위와 아래는 서로가 있는 줄도 모르고 지낸다. 하지만 마지막에는 어쨌든 잘 풀린다.

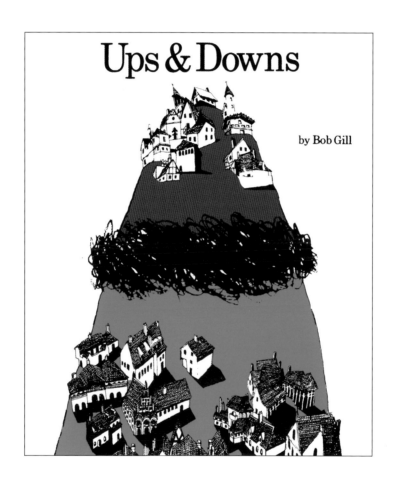

원래 문제:
떼돈을 버는 언더그라운드 코미디언 두 사람을 특집으로 다루는 잡지의 표지.

다시 규정한 문제:
그렇게 떼돈을 벌면서 동시에 언더그라운드 코미디언일 수는 없다.

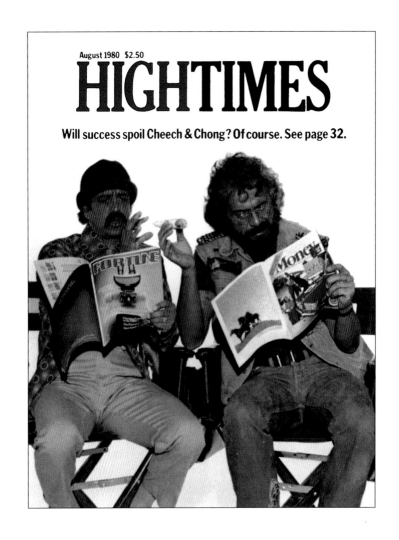

원래 문제:
포부가 큰 공연 기획자의 편지지.

다시 규정한 문제:
공연 기획자를 번지르르하게 상징하는 물건 가운데 실제 크기로 편지지에 딱 들어가는 건 뭘까?

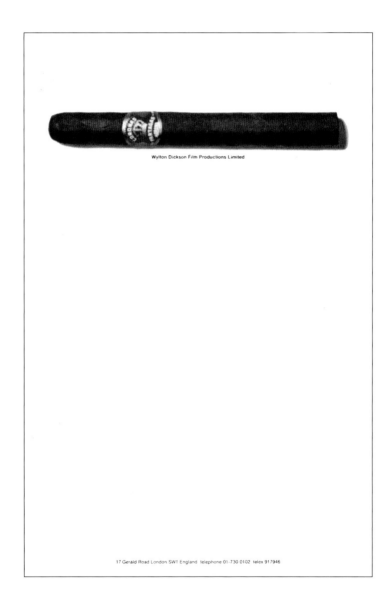

원래 문제:
포부가 큰 공연 기획자의 편지지.

다시 규정한 문제:
공연 기획자를 번지르르하게 상징하는 물건 가운데 실제 크기로 편지지에 딱 들어가는 건 뭘까?

원래 문제:
초현실적인 영화를 홍보하는 포스터.

다시 규정한 문제:
마그리트의 초현실주의 작품 「백지위임장」(오른쪽)에 대한 오마주.

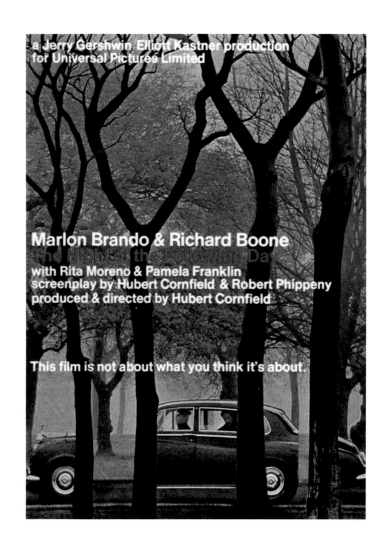

원래 문제:
초현실적인 영화를 홍보하는 포스터.

(...) 당신이 생각하는 그런 영화가 아니다.

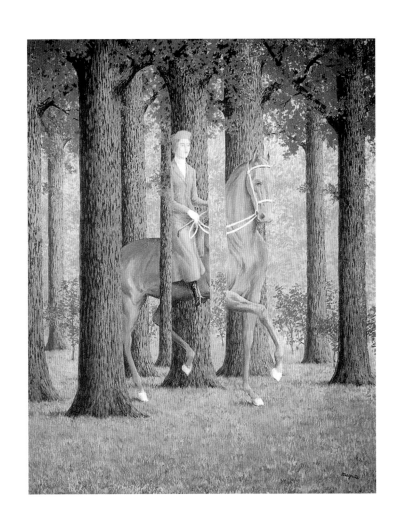

원래 문제:

연인 사이를 오가며 편지를 전하는 소년이 주인공으로 나오는 영화의 포스터.

다시 규정한 문제:

소년을 동시에 두 방향으로 달리게 할 수 없을까?

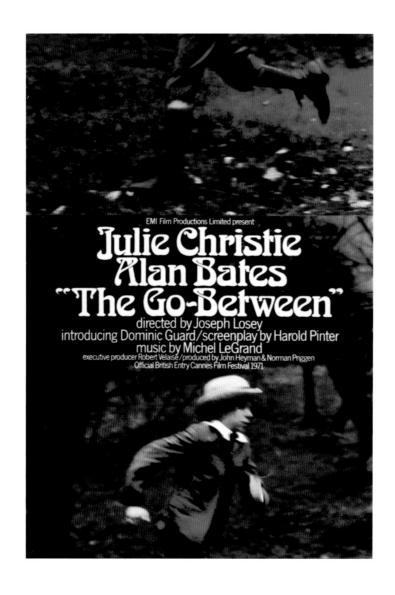

　　　　　　　　　　　“사랑의 메신저”

원래 문제:
섹스, 스키, 코미디가 조금씩 나오는 영화의 로고.

다시 규정한 문제:
섹스, 스키, 코미디를 제목에 조금씩 섞는다.

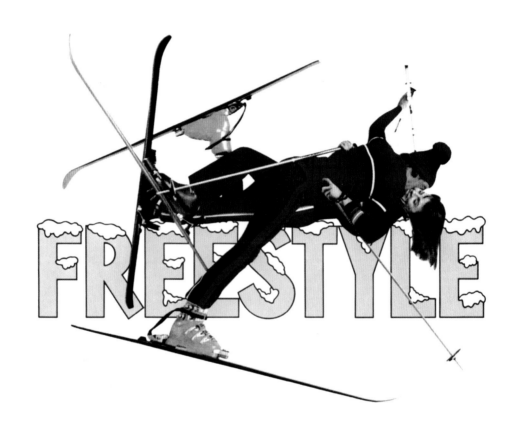

원래 문제:
섹스, 스키, 코미디가 조금씩 나오는 영화의 로고.

다시 규정한 문제:
섹스, 스키, 코미디를 제목에 조금씩 섞는다.

원래 문제:
프랑스 록 스타가 음반 표지에 자기 얼굴을 좀 색달리 넣고 싶어 했다.

다시 규정한 문제:
록 스타의 그림자가 거꾸로 그를 드리운 모습을 보여 준다.

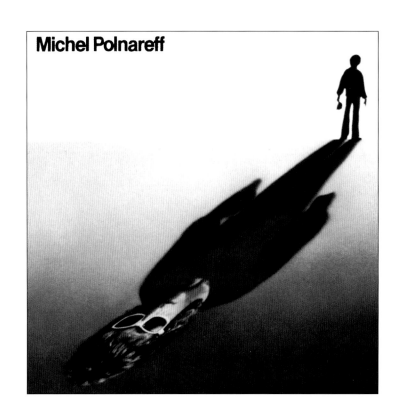

원래 문제:
프랑스 록 스타 음반 표지에 자기 얼굴을 좀 색달리 넣고 싶어 했다.

원래 문제:
어렵사리 탈옥을 시도하는 죄수가 주인공으로 나오는 영화의 포스터.

다시 규정한 문제:
어떤 벽을 세워야 기어오르기 가장 어려울까?

(답: 허공. 빈 종이.)

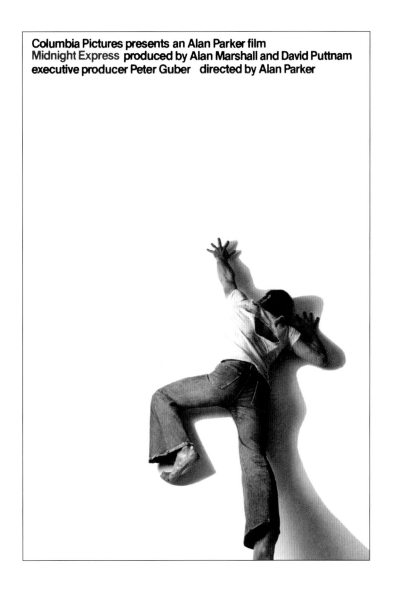

원래 문제:
슬리퍼 진열대.

다시 규정한 문제:
슬리퍼를 떠받칠 수도 있고 보기에도 재미있는 게 뭘까?

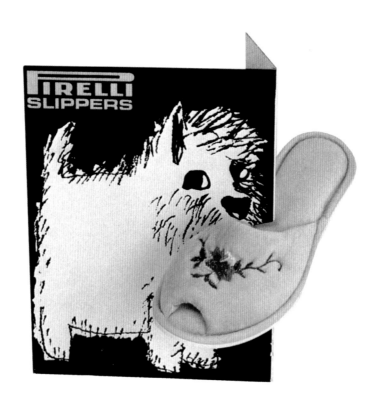

원래 문제:
슬리퍼 진열대.

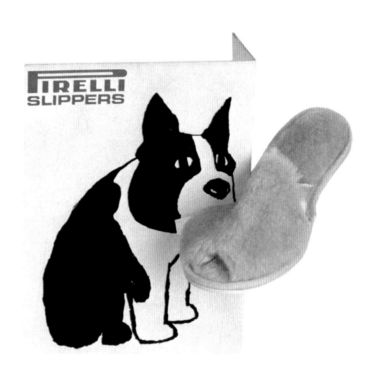

원래 문제:
브로드웨이 뮤지컬 「댄싱」 로고. 이렇다 할 플롯은 없지만 별별 춤이 다 나온다.

다시 규정한 문제:
이미지 하나로 별별 춤이 주는 인상을 전할 수 없을까?

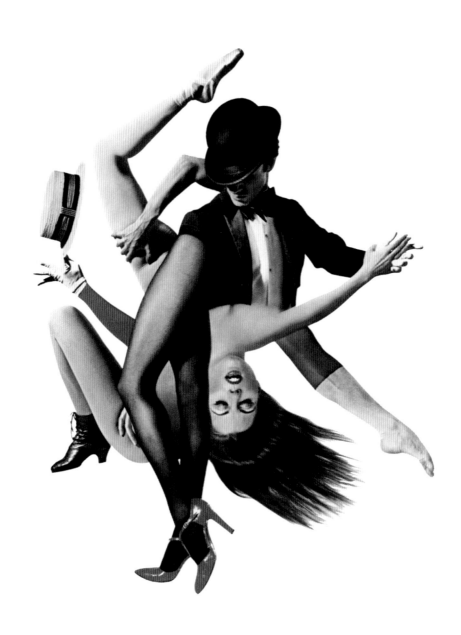

원래 문제:
춤에는 영 소질 없는 사람에 관한 잡지 일러스트레이션.

다시 규정한 문제:
두 발이 다 왼발인 사람을 그린다.

원래 문제:
연주 스타일이 정통에서 벗어난 재즈 피아니스트의 음반 표지.

다시 규정한 문제:
정통에서 벗어난 음반은 모양이 어떨까?

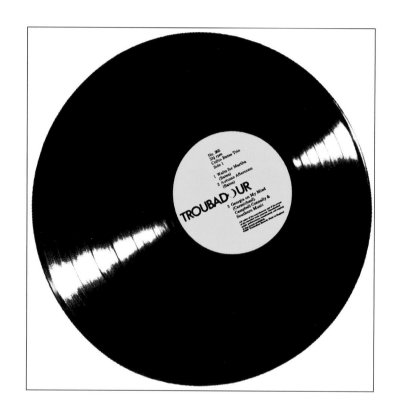

원래 문제:
그래픽 디자인 기법에 관한 책의 표지.

다시 규정한 문제:
끔찍할 정도로 재미가 없어서, 뽐낼 만한 건 무겁다는 점밖에 없는 책의 표지.

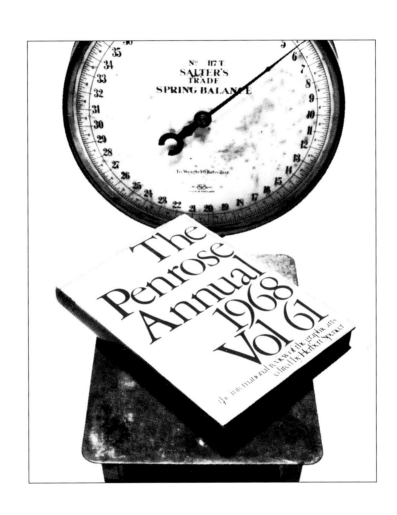

원래 문제:
잡지 일러스트레이션: 재즈를 그래픽으로 보여 준다.

다시 규정한 문제:
재즈가 즉흥으로 연주하는 음악인 만큼, 즉흥으로 연주하는 듯한 그래픽 이미지를 만든다.

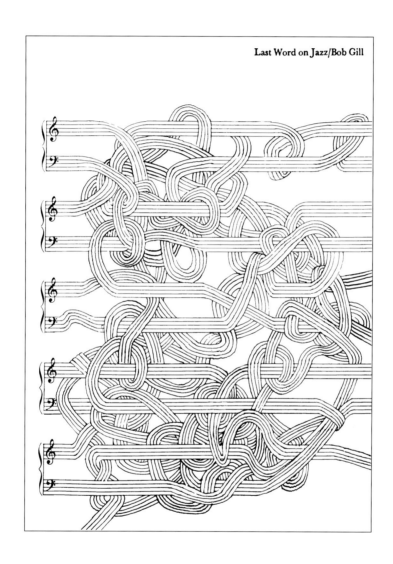

원래 문제:
잡지 일러스트레이션: 재즈를 그래픽으로 보여 준다.

원래 문제:
잡지 일러스트레이션: 정신과 의사.

다시 규정한 문제:
왜 이런 짓을 했는지 잘 모르겠다.

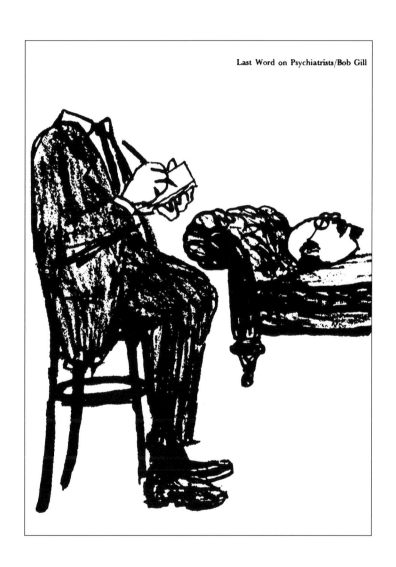

Last Word on Psychiatrists/Bob Gill

원래 문제:
백화점 안에 붙여 손님에게 어머니날을 알리는 포스터.

다시 규정한 문제:
어머니라는 말 없이 '어머니날'을 보여 줄 수는 없을까?

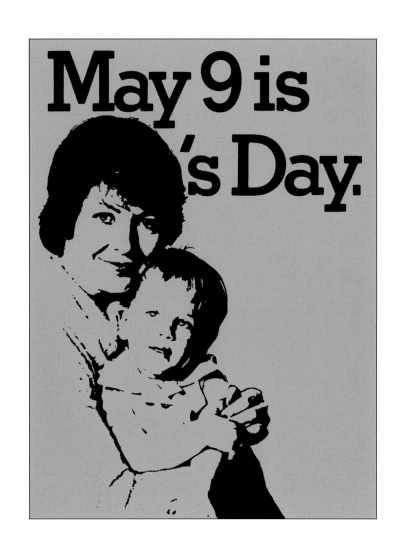

원래 문제:
백화점 안에 붙여 손님에게 어머니날을 알리는 포스터.

원래 문제:
모형 제작사 AGM 로고.

다시 규정한 문제:
'AGM'이라는 글자를 읽기에는 넉넉하지만 보기에는 아주 작게 써서 모형 제작을 암시할 수 있을까?

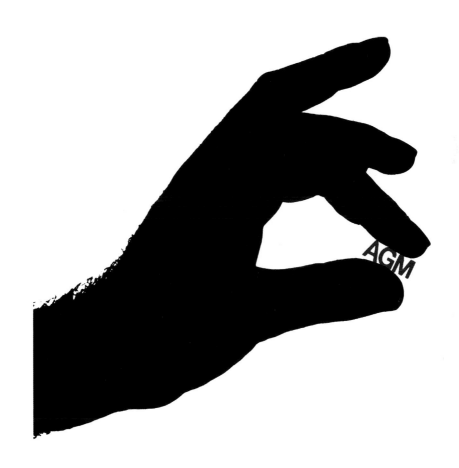

원래 문제:
모형 제작사 AGM 로고.

다시 규정한 문제:
'AGM'이라는 글자를 읽기에는 넉넉하지만 보기에는 아주 작게 써서 모형 제작을 암시할 수 있을까?

원래 문제:
순한(light) 담배 광고 캠페인.

다시 규정한 문제:
담배를 보여 주는 가장 순한 이미지는 뭘까?

(무게가 없을 정도로 가볍[light]거나...

원래 문제:
순한(light) 담배 광고 캠페인.

152

... 보이지 않을 정도로 엷[light]거나.)

내 어린이책 가운데 『A부터 Z까지』가 있다. 언뜻 보면 글자와 조각난 그림을 그냥 모아 놓은 것 같지만...

... 셋으로 나뉜 지면을 맞춰 가면서 조금만 참을성 있게 들여다보면 결국에는 말이 된다.

... 셋으로 나뉜 지면을 맞춰 가면서 조금만 참을성 있게 들여다보면 결국에는 말이 된다.

원래 문제:
심리학자 B.F. 스키너에 관한 책 서평에 곁들이는 잡지 일러스트레이션. 서평을 쓴 사람은 스키너의 이론이 말도 안 된다고 생각했다.

다시 규정한 문제:
말도 안 되는 이미지를 만든다.

원래 문제:
심리학자 B.F. 스키너에 관한 책 서평에 곁들이는 잡지 일러스트레이션. 서평을 쓴 사람은 스키너의 이론이 말도 안 된다고 생각했다.

원래 문제:
어린이를 전문으로 찍는 사진가의 편지지.

다시 규정한 문제:
글 쓰는 부분은 건드리지 않으면서 편지지에 어린이 사진을 넣을 수는 없을까?

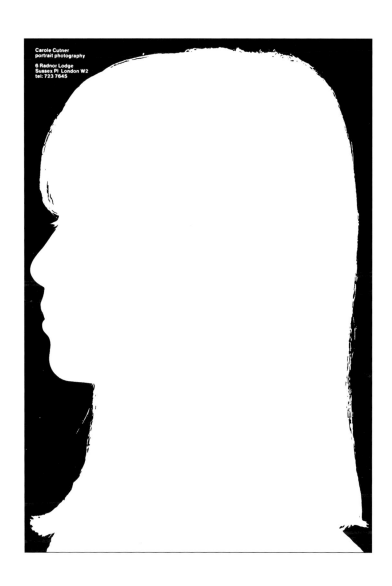

원래 문제:
일력에 들어가는 숫자 11.

다시 규정한 문제:
언뜻 보면 11 같지 않은 11을 만든다.

(희극에서 자주 쓰는 기법인데, 때로는 얼른 알 수 없는 이미지가 효과적이기도 하다. 이 책 84쪽에도 비슷한 이미지가 있다.)

원래 문제:
일력에 들어가는 숫자 11.

원래 문제:
무용 공연 안내장.

다시 규정한 문제:
운동신경을 자극하는 안내장.

(먼저 무용가와 글자를 각각 비스듬한 각도에서 사진으로 찍었다. 인쇄를 마치고 같은 각도에 맞춰 지면을 재단했다.)

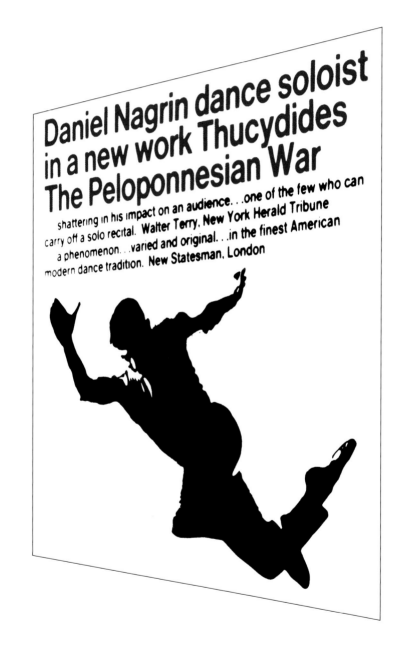

찾아보기, 연도, 협력자, 주석.

*거절당한 해결책

밥 길
1931~2021

1931년 미국 뉴욕에서 태어났다. 어머니 프리다는
피아노를 가르쳤다. 다섯 살배기 길이 첫
학생이었다. 그가 그림을 시작한 것도 이 무렵이다.

열 살에 밴드에 들어갔다. 열네 살에는 유대교
성인식과 댄스 파티, 유대인 여름 휴양지에서
연주했고, 이듬해 음악인 노조에 가입했다.

열일곱 살에 집을 나와 필라델피아 미술관 부설
학교에서 디자인과 드로잉을 배웠다. 거기서 2년,
펜실베이니아 미술 아카데미(PAFA)에서 6개월을
보내고 뉴욕에 돌아와 브로드웨이 위쪽에 두 평

남짓한 방을 얻고는 프리랜서로 일하기 시작했다.
세간은 침대, 의자, 책상, 업라이트 피아노, 오렌지
상자 서른두 짝이 전부였다.

1951년 첫 일거리를 받았다. 잡지 『인테리어』와
어떤 단행본의 표지 일러스트레이션이었다.

1952년 군에 징집돼 2년 동안 복무하고 뉴욕에
돌아와 프리랜서 활동을 재개했다. 이때는 전화도
썼다. 조잡한 교정 인쇄기를 마련해 광고 대행사,
잡지사, 출판사 등에 목판화를 보내며 일거리를
구했다. 그 가운데 하나가 아래 그림이다. "스웨터
그림이 필요하면 밥 길에게 전화하세요."

『에스콰이어』『아키텍처럴 포럼』『포천』『세븐틴』
『네이션』『글래머』같은 잡지에 일러스트레이션이
실리기 시작했다. 1955년 CBS 텔레비전 프로그램
타이틀로 뉴욕 아트 디렉터 클럽 최고상을 받았다.
자동 응답기를 설치했다.

1956년 시각 예술 학교(SVA)에서 매주 하룻밤
학생을 가르치기 시작했다. 1958년 어린이책을
쓰고 그리기 시작했다. 1959년 할리우드 영화
타이틀을 처음 디자인했다. "영화 타이틀 하기는
할리우드가 좋지만, 살고 싶지는 않다"고 말했다.

뉴욕의 디자인·광고 연례 전시마다 초대되고, 미국
내외 디자인 출판물에도 정기적으로 작품을
선보였다. 하지만 디자이너 겸 일러스트레이터로
그동안 누려 온 전성기가 저물고 있었다.

그래서 1960년 덜컥 런던으로 떠나 15년을 보냈다.
이때 (처음이자 마지막으로) 광고 대행사의 아트
디렉터로 일했다. 실수였다. 런던이 아니라 회사가.
런던은 더할 나위 없이 좋았다.

이듬해 패션지 『퀸』에 칼럼 「최후의 말」(The Last
Word)을 연재하고, 뉴욕 로코 갤러리와 런던 포틸
갤러리에서 실크스크린 작품전을 열었다.

이어서 첫 영어 어린이책을 선보였다.

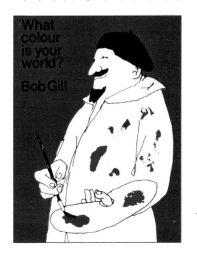

당시 런던에서 손꼽히는 디자이너 앨런 플레처,
콜린 포브스와 '플레처/포브스/길'(F/F/G)을
결성했다. 창립일은 1962년 만우절이었다.

F/F/G는 삽시간에 커졌다. 작은 사무실에서 나와
빅토리아시대에 무기 공장으로 쓰던 운하 근처
건물로 옮겼다. 이때 디자이너 & 아트 디렉터
클럽을 만들고, 제네바에 지사를 내고, 디자인
아이디어에 관한 책도 써냈다. 책은 10만 권이 넘게
팔렸다.

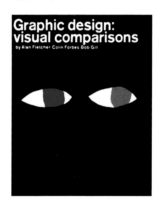

조수 둘에 비서 하나로 시작한 F/F/G는 오늘날
런던, 취리히, 뉴욕 등지에 지사를 두고
범세계적으로 그래픽, 인테리어, 산업 디자인, 건축
분야에서 활동하는 회사 펜타그램(Pentagram)이
됐다.

길은 1967년 회사를 떠났다. 더는 감당하기 어려울
정도로 회사가 커진 까닭이었다.

왕립 미술대학(RCA)에서 학생을 가르치고, 자택 겸 작업실에서 다시 프리랜서로 일하기 시작했다.

1968년 암스테르담 시립 미술관(Stedelijk Museum)에서 개인전을 열고, 출판사 런드 험프리스에서 작품집을 펴냈다.

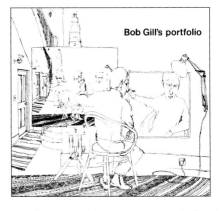

조지프 로지(Joseph Losey)가 감독하는 장편영화 컨설턴트를 맡아 스페인에 갔다. 그 뒤 7년 동안 디자인, 교육, 어린이책 작업과 상업 및 다큐멘터리 영상 작업을 병행했다. 싱가포르 항공, 스위스 자선 구호 단체, 이탈리아 타자기 회사, 영국 접착제 회사, 독일 비행기 회사, 미국 호텔 체인, 다국적 제약 회사 등이 주 고객이었다.

1975년 런던은 1960년대와 비교하면 따분할 정도로 조용했다. 다시 짐을 꾸릴 때였다. 장편영화 각본을 쓸 요량으로 뉴욕에 돌아오니, 영화감독을 꿈꾸는 스물네 살 청년 같은 기분이 들었다. 나이는 이미 마흔넷이었지만.

뉴욕은 기대만큼 충격적이지 않았다. 길은 이런저런 괴이쩍은 일에 손대기 시작했다.

시작은 하드코어 포르노 영화감독이었다. 동료는 대부분 가명을 썼다. 촬영 기사는 '오손 트뤼포'였다. 어머니가 아시면 큰일이기 때문이라고 했다. 길은 본명을 썼다. 자기 어머니는 신경도 안 쓸 거라면서. "포르노를 만들다 보니 섹스에 영영 질릴 뻔했다"고도 말했다.

다음으로, 타임스스퀘어에 있는 빌딩 앞에 세울 「평화 기념비」 디자인을 맡았다. 길은 전 세계에서 군사 폐기물을 모아 12미터 높이로 아무렇게나 쌓고 검은 무광 스프레이를 뿌려 흰 대리석 받침대에 올려 놓자고 제안했다. 그가 장난감으로 만든 모형을 본 의뢰인은 좋아했지만, 뉴욕 시 미술 위원회에서는 아니었다. 지역 성매매 업소와 성인 영화관의 품격이 떨어질 거라고 염려한 듯하다.

그러고는, 오랜 친구이자 무대 디자이너 겸 화가인 로버트 라비노비츠와 함께 멀티미디어 작품을 기획하고 디자인했다. 비틀스 노래로 듣고 보는 1960년대 역사물이었다.

작품은 대본을 승인받고 여섯 주 만에 개막했다. 3천 장에 이르는 슬라이드와 프로젝터 열아홉 대, 30분짜리 영상을 상영하는 영사기 두 대, 비틀스 노래 스물아홉 곡을 무대 뒤에서 연주하는 밴드 하나와 무대 위에서 부르는 사인조 카피 밴드가 동원됐다. 「비틀마니아」는 그렇게 브로드웨이에서 거의 3년 동안 공연됐고, 나중에는 극단 몇 개가 설립돼 세계 어딘가를 늘 순회하게 됐다.

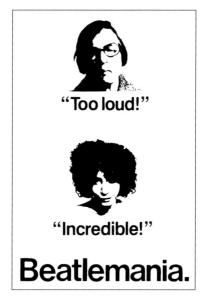

전해에 감독한 포르노 영화 「할리의 이중 노출」 (The Double Exposure of Holly)이 브로드웨이에서 개봉했다. 영화관은 「평화 기념비」 설치 후보지 맞은편에 있었다.

다음 주요 작업 또한 또한 라비노비츠와 함께했다. 링컨 센터 20주년 기념 행사를 기획하는 일이었다.

이를 위해 너비 50미터가 넘는 메트로폴리탄 오페라 하우스 정면을 높이 20미터짜리 스크린 다섯 개로 (아치 하나에 스크린 하나씩) 뒤덮었다. 브로드웨이에는 트럭을 대고 높이 6미터짜리 상영대를 세운 다음 35밀리미터 영사기를 세 대 달았다. 그리고 링컨 센터의 역사를 소개하는 30분짜리 영상을 복잡한 멀티 스크린 기법으로 상영했다. 해설은 언론인 바버라 월터스와 월터 크롱카이트가 맡았다.

모두 무대 디자이너 겸 설치가 짐 해밀턴(Jim Hamilton)과 제작자 조지 트레셔(George Trescher)가 없었다면 해낼 수 없었던 일이다.

이때 선보인 영상 제목은 「교향악단, 콘트랄토, 두 오페라단, 바이올린, 공기압 드릴, 플루티스트, 극단, 재즈 밴드, 현악 4중주, 지휘자, 발레 무용수, 학생, 전기 자동차, 목관악기 앙상블, 팀파니, 배우, 진공청소기, 트롬본, 소프라노, 불도저, 민속무용가, 피아니스트, 철거 인부, 해설자, 실내악 앙상블, 대형 망치, 관객, 록그룹 하나, 영사기 세 대를 위한 변주곡」이었다.

섹스(포르노 영화)와 로큰롤(「비틀마니아」), 평화 (「평화 기념비」)와 문화(링컨 센터 20주년 기념 행사)를 거쳤으니, 이제 남은 건 마약밖에 없었다. 길은 미국에서 악명 높은 마약 전문지 『하이 타임스』를 다시 디자인했다. (이 책 134쪽 참고.)

자신에게 영화 만들 인내심이 없다는 사실을 깨달은 길은, 결국 영화 일에서 손을 뗐다. 그래도 여전히 로고, 포스터, 광고 등을 디자인하고 그림을 그리며, 레이아웃이 아니라 아이디어로 시작하는 디자인을 가르친다. 물론, 전 세계를 돌며 강연도 하고 전시도 여는 한편, 어린이책뿐 아니라 디자인이나 일러스트레이션에 관한 책도 쓴다.

길은 뉴욕 아트 디렉터 클럽 명예의 전당에 오르고, 런던 아트 디렉터 협회 평생 공로상을 받았다. 가장 최근에 지은 책은 『밥 길, 지금까지.』다.

『밥 길, 지금까지.』
Bob Gill, so far:
London: Laurence King, 2011

『그래픽 디자이너를 위한 특수하지 않은 효과』
Unspecial Effects for Graphic Designers
New York: Graphis, 2001

『어려워진 그래픽 디자인』
Graphic Design Made Difficult
New York: Van Nostrand Reinhold, 1992

『이제껏 배운 그래픽 디자인 규칙은 다 잊어라.
이 책에 실린 것까지.』
*Forget all the rules you ever learned about
graphic design. Including the ones in this book.*
Watson-Guptill, 1981

『위아래』
Ups & Downs
Turin: Emme Edizioni, 1974

『계속 변해요』
I keep changing
Turin: Emme Edizioni, 1971

『밥 길 작품집』
Bob Gill's portfolio
London: Lund Humphries, 1968

『퍼레이드』
키스 보츠퍼드(Keith Botsford) 공저
Parade
London: The Curwen Press, 1967

『초록 눈 쥐와 파랑 눈 쥐』
The Green-eyed Mouse and the Blue-eyed Mouse
London: The Curwen Press, 1966

『일러스트레이션: 양상과 방향』
존 루이스(John Lewis) 공저
Illustration: Aspects and Directions
London: Studio Vista, 1964

『그래픽 디자인: 눈으로 보는 차이』
앨런 플레처, 콜린 포브스 공저
Graphic Design: Visual Comparison
London: Studio Vista, 1963

『선물』
앨런 플레처, 콜린 포브스 공저
The Present
London: F/F/G, 1963

『네 세상은 어떤 색이니?』
What Colour Is Your World?
London: Anthony Blond, 1962

『A부터 Z까지』
A to Z
New York: Little, Brown, 1961

『나팔총을 위한 풍선』
앨러스테어 리드(Alastair Reid) 공저
A Balloon for a Blunderbuss
New York: Harper & Bros, 1960

『백만장자』
앨러스테어 리드 공저
The Millionairs
New York: Simon & Schuster, 1950

원래 문제:
옮긴이의 글.

다시 규정한 문제:
보도 자료로도 쓸 수 있는 옮긴이의 글.

"그래픽 디자이너, 카피라이터, 교육자, 아트 디렉터, 일러스트레이터, 영화감독 겸 엉터리 재즈
피아니스트" 밥 길이 써낸 이 책은 여러모로 쓸모 있는 디자인 교재다. 길은 30여 년 동안 몇 가지
직업을 거치며 터득한 제 디자인 방법론을 관련 작품과 함께 조목조목 정리하고, 단호하지만 격의는
없이 소개한다. 책은 1981년 출간되자마자 당시 길이 가르친 파슨스 디자인 학교(Parsons School of
Design)를 비롯해 미국 안팎의 디자인 학교에서 교재로 쓰이고, 그 뒤에도 미국의 대표적 상업
디자이너 마이클 비에루트(Michael Bierut)에서 한때 (그렇지만 여전히 실체를 알 수 없는) 더치
디자인의 선봉에 선 그래픽 디자인 스튜디오 익스페리멘털 젯셋(Experimental Jetset)까지 시대와
문화를 아우르며 영향을 미쳤다. 이는 길이 솜씨 좋은 디자이너기 때문만은 아니다. 책은 디자인
이전에, 앞표지에서부터 다짜고짜 이야기를 꺼낼 만큼 중요한 '문제'를 건드린다.

길은 주어진 일감을 '풀어야 할 문제'로, 디자인을 '문제를 푸는 과정'으로 여겼다. 이 당연한
접근법에서 길은 한 걸음 더 나아간다. 길은 "연필을 들기 전에" 문제를 이리저리 뜯어보고, 문제
어딘가에 있는 독특한 점을 찾아낸 다음 그 점이 드러나게끔 문제를 '편집했다.' 디자인 기술을
구사하는 건 그다음이었다. 길은 문제만 '제대로' 편집한다면 답은, 다시 말해 디자인은 자연스레
나온다고 믿었다. 그리드를 몇 단으로 짜고, 타이포그래피를 어떻게 조정해야 하는지 등이 아니라 오직
문제를 어떻게 편집했는지에 길이 책 대부분을 할애한 까닭이다. 여기에는 '갑자기 떠오른 영감' 같은
게 비집고 들어갈 틈은 별로 없어 보인다. 길은 출처를 찾기 어려울 만큼 상식이 된 '문제에 답이
있다'는 격언을 제 식대로 실천했을 따름이다. 실천은, 암송하기만 해도 마감이 닥친 과제를 해결하는
데 골머리를 썩이는 학생에게 용기쯤은 줄 듯한, 경쾌한 장 제목을 따라 이어진다.

"학창 시절 헤릿 리트벨트 아카데미(Gerrit Rietveld Academy) 도서관에서 발견한 이 책은 우리에게
곧바로 영향을 줬다. 가장 인상 깊었던 건 길이 한결같이 쓰는 '문제와 해결책' 방법론이었다. 이는
구식이고, 단단하고, 일차원적이고, 교훈적이고, 고풍적이고, 변증법적이다. 해결책은 또 다른 문제를
야기하곤 한다. 완벽한 해결책이란 건 없으니까. 이런 비극성을 품은 방법론이 우리에게 가장 아름다운
까닭이다."—익스페리멘털 젯셋

"이 책에 실린 것까지" 잊으라며 스스로를 얄궂게 부정하는 제목에서 드러나듯 책은 디자인 교재로만
쓸 수 있는 건 아니다. 한 분야에서 일가를 이룬 전문가가 30여 년에 걸쳐 제 손을 거친 작품을 주제에
맞춰 선별한 점에서 영국의 디자이너 겸 디자인 책 수집가 제이슨 고드프리(Jason Godfrey)가 『그래픽
디자인 도서관』(Bibliographic: 100 Classic Graphic Design Books)에서 규정하듯 전기적 작품집으로
여겨도 무방하다.

그렇다고 길의 작품을 역사적 맥락에 따라 줄 세우는 건 공연한 일이다. 길의 초기작과 최신작을 구분하는 유일한 방법은 제작 일자를 보는 것이다. 10대와 20대 시절 길은 세계적 대공황과 제2차 세계대전, 뒤이은 냉전과 베트남전쟁을 직간접적으로 겪었지만, 그의 작품에는 현실계와 자못 다른 시간이 흐른다. 여기서 두드러지는 건 무릎을 치게 하는 기발함이나 시치미를 떼고 던지는 (때로는 고약한) 농담, 일요일 아침 같은 느긋함이다. 물론 이런 점을, 길이 런던을 떠날 즈음 영국에서 종영한 시트콤 「몬티 파이선의 날아다니는 서커스」(Monty Python's Flying Circus)나 뉴욕에 돌아온 뒤 미국 대통령 지미 카터(Jimmy Carter)를 형편없이 흉내 내는 스탠드업 코미디언 앤디 코프먼(Andy Kaufman)의 모습과 겹쳐 보는 건 독자 마음이다.

오늘날 디자인 과정은 일찍이 길이 주로 활동한 시대와 달리 컴퓨터와 전문 소프트웨어 몇 개만으로 해결할 수 있을 만큼 간소화됐다. 기술의 발전과 대중화는 디자인 교육 환경에도 영향을 미쳤다. 디자인 학교를 다니지 않은 사람이라도 뜻만 있다면 구글을 과외 선생 삼아 어렵지 않게 디자인 기술을 배울 수 있게 됐다. 이를 부정하는 건 '정식으로' 디자인을 가르치고 배워 온 사람뿐일지 모른다. 그럼에도 '의사소통'이라는, 소프트웨어 매뉴얼이나 구글에서는 좀처럼 찾기 어려운, 디자인의 고갱이를 다룬다는 점에서 출간된 지 40년 가까이 된 책이 설파하는 교훈은 여전히 곱씹어 볼 만하다. 제목이 제안하듯 책에 실린 규칙을 따르지 않는 성실한 독자뿐 아니라, 그 제안마저 또 다른 규칙으로 거부해 규칙을 하나하나 따라 보기로 마음먹은 영리한 독자에게도.

(이 문장을 포함해 뒤에 이어지는 보도 자료로 쓸 수 없는 내용은 괄호로 묶는 게 낫겠다.

이 책을 처음 안 건 2008년 무렵이다. 한 인터넷 서점에서 우연히 초판 앞표지만 본 게 고작이었지만 첫인상은 퍽 강렬했다. 첼트넘[Cheltenham]으로 조판한 큼직한 문장은 부러 권위적으로 보였고, 제목에 마침표가, 그것도 두 개나 찍힌 모습에서는 형식과 체계에 예민한 편집자나 사서를 슬며시 골탕 먹이려는 꿍꿍이도 엿보였다. 장난꾸러기 친구를 만난 듯했다.

정작 책을 손에 쥐고 내용을 들여다본 건 2012년쯤이다. 그로부터 4년여 뒤, 내용을 잊을 만할 즈음 뉴욕에서 잠깐 학생으로 꽤 여러 번 책과 스치고, 한국에 돌아와 또다시 만났다.

구글에서 제공하는 인공 신경망 번역기 덕에 사전을 들춰 가며 헷갈리는 단어나 구절을 확인하는 수고를 얼마간 덜었다. 물론 앞뒤 문맥을 따져 길의 능청맞은 어투를 살리는 건 근엄한 인간의 몫이었지만, 섣불리 상상해 보면 가까운 미래에는 그마저, 심지어 옮긴 후기를 쓰는 일까지 컴퓨터가 얼추 갈음할지도 모르겠다. 그 전에 구글의 관련 팀을 포함해 책을 펴낸 워크룸 프레스와 스펙터 프레스의 모든 분, 특히 번역하고 편집하는 동안 '디자인으로' 조언해 주신 최성민 선생님께 감사드린다.

2017년 4월
민구홍)

옮긴이 민구홍

중앙대학교에서 문학과 언어학을, 미국 시적 연산
학교(School for Poetic Computation, SFPC)에서
컴퓨터 프로그래밍을 공부했다. 안그라픽스와
워크룸에서 각각 5년여 동안 편집자, 디자이너,
프로그래머 등으로 일한 한편, 1인 회사 '민구홍
매뉴팩처링'을 운영하며 미술 및 디자인계
안팎에서 활동한다. '핸드메이드 웹'을 실천하는
방식으로서 '현대인을 위한 교양 강좌'를 표방하는
「새로운 질서」에서 '실용적이고 개념적인
글쓰기'의 관점으로 코딩을 이야기하고 가르친다.
지은 책으로 『새로운 질서』(2019), 『집합 이론』
(공저, 2022)이, 옮긴 책으로 이 책 『이제껏 배운
그래픽 디자인 규칙은 다 잊어라. 이 책에 실린
것까지.』(2017)를 포함해 『세상은 무슨 색일까요?』
(2022)가 있다. 앞선 실천을 바탕으로 2022년부터
AG 랩 디렉터로 일하며 '하이퍼링크'를 만든다.

https://minguhong.fyi

이제껏 배운 그래픽 디자인 규칙은 다 잊어라.
이 책에 실린 것까지.

밥 길 지음
민구홍 옮김

초판 1쇄 발행 2017년 5월 25일
5쇄 발행 2023년 9월 15일
발행 작업실유령
편집 워크룸
디자인 슬기와 민
도판 디지털화 황석원
인쇄 제책 세걸음

작업실유령
03035, 서울시 종로구 자하문로 19길 25, 3층

문의
전화 02-6013-3246
팩스 02-725-3248
workroompress.kr
wpress@wkrm.kr

ISBN 978-89-94207-79-7 03600
값 22,000원

이 책의 국립중앙도서관 출판예정도서목록(CIP)은
서지정보유통지원시스템(seoji.nl.go.kr)과
국가자료공동목록시스템(nl.go.kr/kolisnet)에서 이용할
수 있습니다. (CIP제어번호: CIP2017010622)